Revelaciones

Library of Congress Catalog No. 90-062301
Número de catálogo Biblioteca del Congreso 90-062301
ISBN 0-8263-1397-3
© 1990 Museum of Photographic Arts
San Diego, California

Revelaciones and its tour were organized by the Museum of Photographic Arts and made possible by American Express Company on behalf of
Revelaciones y su jira fueron organizadas por el Museum of Photographic Arts con el apoyo de American Express Company en nombre de

American Express Travel Related Services Company

IDS Financial Services

American Express Bank, Ltd.

First Data Corporaiton

Shearson Lehman Brothers, Inc.

R e v e l a c i o n e s

The Art of Manuel Alvarez Bravo

Published for the Museum of Photographic Arts

by the University of New Mexico Press
Albuquerque

Museum of Photographic Arts, San Diego, California
July 12 - September 9, 1990

The Friends of Photography, San Francisco, California
October 11 - December 30, 1990

The Detroit Institute of Arts, Detroit, Michigan
January 16 - March 3, 1991

Presentation House Gallery, Vancouver, Canada
March 22 - May 5, 1991

The Nelson-Atkins Museum of Art, Kansas City, Missouri
September 29 - December 1, 1991

Santa Barbara Museum of Art, Santa Barbara, California
December 21, 1991 - February 12, 1992

Comfort Gallery, Haverford College, Haverford, Pennsylvania
February 28 - May 3, 1992

The Lowe Art Museum, University of Miami, Coral Gables, Florida
June 4 - August 2, 1992

Harvard University Art Museums, Arthur M. Sackler Museum, Cambridge, Massachusetts
September 12 - November 8, 1992

Utah Museum of Fine Arts, Salt Lake City, Utah
January 10 - March 7, 1993

Phoenix Art Museum, Phoenix, Arizona
March 29 - May 10, 1993

Minneapolis Institute of the Arts, Minneapolis, Minnesota
October 30, 1993 - January 9, 1994

El Museo del Barrio, New York, New York
February - March, 1994

American Express is proud to salute Manuel Alvarez Bravo's lifetime of achievement in photography by sponsoring the traveling exhibition of his work.

Since he began photographing in 1924, Bravo's images have revealed the timeless heart of Mexican culture. "The art called Popular," he writes, "is quite fugitive in character, of sensitive and personal quality...nourished by personal experience and that of the community."

As a global company, American Express is committed to supporting cultural and artistic works that promote a deeper understanding of the common ties among all people. We are pleased to join the Museum of Photographic Arts in San Diego in presenting *Revelaciones: The Art of Manuel Alvarez Bravo*.

American Express tiene el orgullo de honrar Manuel Alvarez Bravo por su contribución a través de su obra fotográfica en esta exhibición que dara jira por varias ciudades.

Desde 1924, cuando Manuel Alvarez Bravo empezó su obra fotográfica sus imagenes han reveladas el corazón verdadero de la cultura mexicana. "El arte llamado Popular" escribe Bravo, "tiene un carácter fugitivo, una cualidad sensitiva y personal...sustenida por la experiencia personal y de la communidad."

Como una compañía global, American Express esta dedicada a apoyar obras culturales y artísticas que promueven el entendemiento profundo que une a toda la gente. Nos complacemos de unirnos con el Museum of Photographic Arts en San Diego para presentar *Revelaciones: El Arte de Manuel Alvarez Bravo*.

James D. Robinson III
Chairman & Chief Executive Officer · Presidente y Director Ejecutivo
American Express Company

ACKNOWLEDGMENTS

Among those who have examined the art of Manuel Alvarez Bravo, no one has been more perceptive in his analysis than Nissan Perez. His friendship with Don Manuel and his fluency in the cultural history of Mexico provide resources for this project which I, as a curator, selfishly could not resist. He has provided me with an education and an insight into this wonderful art, beyond my expectations. Joseph Bellows's design of this catalog achieves, I believe, a new high point in the presentation of Don Manuel's work. I am grateful to Jean Ellen Wilder for her wisdom and clarity in editing and proofing the text. For her role as liaison and traveling diplomat, I offer praise to Sonia Nolla. Thanks are also due to Dr. Dale Carter for his fluid translation, to Kim Duclo for facilitation, to Pablo Ortiz Monasterio for his nourishing consultation, and to Ramón Gutiérrez for his agile coordination in several areas of this project. David Kinney was instrumental in his advice and assistance on this publication. Christamaria Keith and Janos Novak performed superbly the exacting task of photo reproduction for this catalog. The entire staff of the Museum of Photographic Arts, especially Tara Holley and Diane Ballard, performed well beyond the call of duty in all aspects of this exhibition and catalog—they are an enormous source of pride for me and the trustees of this institution.

We all feel great respect for the American Express Company and, in particular, Susan Bloom, Anne Wickham and Jennifer Dalsimer, whose support enabled this project to attain a scale appropriate to an artist of Alvarez Bravo's caliber. For additional financial support and the clarifying prod of intelligent questions well asked, I thank Tomás Ybarra Frausto and The Rockefeller Foundation. To the National Endowment for the Arts, a continual supporter of our efforts, I offer our deep appreciation; long may their voice be freely heard in the land.

There is so much that needs to be done to create a traveling exhibition and a scholarly catalog. The inspired assistance of Colette Alvarez Urbajtel in every respect helped to maintain a focus on the quality and dignity of the art. Finally, it was the vision of Don Manuel that inspired and stimulated the efforts of all these good people. His art remains, as all potent and evocative art does, far more than the sum of our efforts to explicate it.

Arthur Ollman
Executive Director

Reconocimientos

Entre todos aquellos que han examinado el arte de Manuel Alvarez Bravo, no ha habido análisis más perspicaz que el de Nissan Perez. Su amistad con Don Manuel y sus conocimientos acerca de la historia cultural de México me proporcionaron recursos para este proyecto que yo, egoístamente, no pude dejar de aprovechar. Este me ha proporcionado conocimientos y comentarios lúcidos acerca de la magnífica obra de Alvarez Bravo. El diseño del catálogo a cargo de Joseph Bellows alcanza, a mi parecer, una cima en la presentación de la obra de Don Manuel. Tengo que agradecerle a Jean Ellen Wilder sus agudos y certeros aportes al texto. A Sonia Nolla expreso mi agradecimiento por su papel de intermediario. Por sus traducciones debo agradecer al Dr. Dale Carter, y a Kim Duclo por facilitar distintos aspectos en la producción de esta obra. De igual manera le estoy agradecido a Pablo Ortiz Monasterio por su colaboración, y a Ramón Gutiérrez por su ágil coordinación en diversas areas de este proyecto. En su papel de asesor David Kinney fue instrumental para poder llevar a cabo este publicación. Christamaria Keith y Janos Novak espléndidamente llevaron a cabo la difícil tarea de foto-copiar materiales para el catálogo. A todo el equipo del Museum of Photographic Arts, especialmente Tara Holley y Diane Ballard, se les debe reconocer su contribución al desarrollo de esta exposición y correspondiente catálogo. Tanto yo, como este instituto, podemos orgullecernos sobremanera con su colaboración.

Naturalmente, todos sentimos un gran respeto por la American Express Company y, en particular, por Susan Bloom, Anne Wickham y Jennifer Dalsimer cuyo apoyo ha permitido que este proyecto alcanzara el nivel merecedor de un artista del calibre de Manuel Alvarez Bravo. Se le agradece también a Tomás Ybarra Frausto y a The Rockefeller Foundation por el apoyo económico adicional y por el asesoramiento incisivo y clarificador que éstos proporcionaron. Por último, a la National Endowment for the Arts, quien ha apoyado nuestros esfuerzos de manera continuada, ofrezco mi más profundo agradecimiento; esperemos que siga en su papel rector en las artes en este país.

Son tantos los pormenores y los detalles relacionados a la creación de una exposición itinerante y un catálogo explicativo. La constante e inspirada ayuda de Colette Alvarez Urbajtel fue en todo momento indispensable para que se mantuviera toda la calidad y dignidad que requiere dicha exposición. La inspiración que nos estimuló a todos en este proyecto se le debe a don Manuel. Su arte permanece, revela y evoca, y en ésto excede a todos nuestros esfuerzos por explicarlo.

Arthur Ollman
Director Ejecutivo

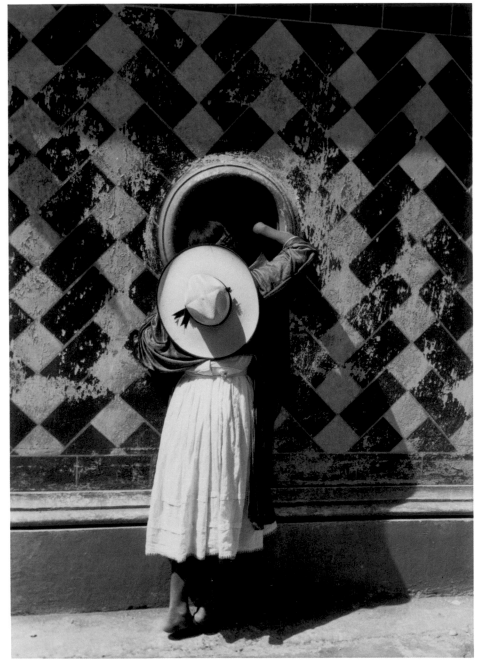

Plate 1

LA HIJA DE LOS DANZANTES, 1933

The daughter of the dancers, 1933

There are many Manuel Alvarez Bravos. That is his power. There is the pre-Columbian Alvarez Bravo, a worshiper of bulls and sacrificer of virgins, who dances with Chac and Xipe and takes no prisoners. His work and thought abound with Mayan and Aztec symbols, the knitting together of life and death, and the cross-breeding of serpents and jaguars. This Alvarez Bravo is so far from being understood in the United States that he seems a shaman speaking in tongues, a primitive in paint and feathers.

There is another Alvarez Bravo who is purely Mexican in the revolutionary spirit. A *Villista*, a purveyor of the struggle of social forces, steeped in Mexican history, a comrade to the violence that is a necessary part of life. This Alvarez Bravo is a trenchant worshiper of justice, enemy of all oppressors, a proud eagle devouring a snake while perched on a cactus. An earthy, avenging angel, he is a *campesino*, speaking cheap puns and lewd double-entendres. He is leery of the United States, even hostile—a trickster outwitting the Anglo world. He seems innocent and playful. He giggles, but the joke

Manuel Alvarez Bravo es uno y muchos a la vez. Ahí reside su potencia. Hay el Alvarez Bravo precolombino, que adora toros, sacrifica vírgenes, danza con Chac y Xipe, y no se lleva prisioneros. En su obra y en su pensamiento abundan los símbolos mayas y olmecas, el entretejido de la vida y la muerte y el hibridismo de serpientes y jaguares. Este Alvarez Bravo está tan lejos de ser comprendido en los Estados Unidos, que nos parece un santón hablando en lenguas extrañas o un indígena adornado con pintura y plumas.

Hay otro Alvarez Bravo, de espíritu revolucionario puramente mexicano: un Villista que aviva la lucha de las fuerzas sociales, impregnado de la historia mexicana y camarada de la violencia que es parte necesaria de la vida. Este Alvarez Bravo es un firme defensor de la justicia, enemigo de todos los opresores, un águila orgullosa que, posada en un nopal, devora la serpiente. El es el ángel terrenal vengador, un campesino que habla utilizando equívocos vulgares y obscenidades de doble significado. Es suspicaz e incluso hostil a los Estado Unidos; un embaucador que sobrepasa en agudeza al mundo

may be serious, and it's likely to be on you. For this Alvarez Bravo, art is a consciousness-raising and testing weapon.

There is also an educated, urbane, Europeanized Alvarez Bravo. His contacts with muralists Rivera, Siqueiros, and Orozco, and with Frida Kahlo, André Breton, Tina Modotti, Edward Weston, Octavio Paz, Carlos Fuentes and many others taught him well. This Alvarez Bravo knows what the world thinks and needs Mexico to be: a land of surrealism and free association, an illogical region, where ancient civilization miscegenates with Euro-American fantasy. This is an anything-goes Mexico, a saintly yet violent country, so loved and believed in by the art world, a Mexico for slumming gringos. This Alvarez Bravo is famous for his ambiguous photo-poetry, his surreal conundrum images with incomprehensible titles. In this form, Alvarez Bravo does not require that we understand the inferences in his work. More likely we can appreciate the sensuality and the violence.

Don Manuel is also a documentarian of pre-Hispanic and colonial architecture, a brilliant

anglosajón. Parece inocente y juguetón. Se ríe, pero el chiste tal vez es serio y probablemente se esté mofando de usted. Para este Alvarez Bravo el arte es un arma que despierta y pone a prueba la consciencia.

También existe el Alvarez Bravo culto, cortés, europeizado. Mucho le han enseñado sus contactos con los muralistas Rivera, Siqueiros y Orozco, y con Frida Kahlo, André Breton, Tina Modotti, Edward Weston, Octavio Paz, Carlos Fuentes y muchos otros. Este Alvarez Bravo sabe lo que el mundo piensa y necesita que México sea: una tierra de surrealismo y libre asociación, una región ilógica, donde la civilización antigua se cruza con la fantasía euroamericana. México en este caso es un país totalmente descuidado, santo pero violento, querido y admirado por el mundo artístico: un México para los gringos que visitan barrios pobres de curiosidad. Este Alvarez Bravo es famoso por su fotopoesía ambigua de imágenes surrealistas con una adivinanza y títulos incomprensibles. De esta manera Alvarez Bravo no requiere que comprendamos las inferencias de su obra. Con más probabilidad seremos capaces

collector of world photography (for his Mexican National Museum of Photography), and the inspirational teacher to several generations of protean artists—he is the elder statesman who at times seems to single-handedly represent Mexican photography to the world. There is Alvarez Bravo the simple man, Alvarez Bravo the husband to strong and sophisticated women, the doting grandfather, at 88, of the infant Manuelito. He is the artist still searching for his next idea, and the aged roué trying to persuade each new female admirer to pose nude for him. These are all authentic aspects of this complex wellspring of a man, a figure central to understanding the work of succeeding generations.

A.O.

de apreciar la sensualidad y la violencia.

Don Manuel también se encarga de documentar la arquitectura prehispánica y colonial, colecciona con éxito fotografías de todo el mundo (para su Museo Nacional de Fotografía) y es el maestro inspirador de varias generaciones de artistas proteicos: viejo patriarca que, a veces, por sí solo parece representar para todo el mundo la fotografía mexicana. También hay el Alvarez Bravo sencillo, el Alvarez Bravo esposo de mujeres fuertes y sofisticadas, y el cariñoso abuelo, a sus 88 años, del pequeño Manuelito. Es el artista en busca de su próxima idea y el viejo libertino, que trata de persuadir a cada nueva admiradora a que pose desnuda. Todos estos aspectos auténticos de su rica fuente humana lo convierten en una figura fudamental para comprender la obra de las generaciones futuras.

A.O.

VISIONS OF THE IMAGINARY, DREAMS OF THE INTANGIBLE

The Photographs of Manuel Alvarez Bravo

"All art is at once surface and symbol.
Those who go beneath the surface do so
at their peril. Those who read the symbol
do so at their peril."

Oscar Wilde
The Picture of Dorian Grey

For many years, when one mentioned Mexican photography, only one name came to mind—Manuel Alvarez Bravo. Until the emergence of a younger generation, the stature of his camera work overshadowed any other work being produced in this branch of the arts in Mexico. He is one of the giants of twentieth century photography and represents not only an entire country, but a whole style and school of image-making. In Alvarez Bravo's inimitable photographs every image is a closed world governed by its own logic, where the unusual becomes commonplace. Situations occur but remain uncertain, as in a dream. Time and space possess certain virtues and powers rooted in a mythical past, the artist's rich inner world, and the actuality of here and now. In such a universe, images are endowed with mystery, enchantment and magic, and naturally transport the viewer into a different dimension where one navigates instinctively through the senses rather than the intellect.

"If you want to see the invisible," states the Talmud, "carefully observe the visible." This recommendation seems to be formulated especially for the study of Manuel Alvarez Bravo's photographs. Although it may sound odd to quote the Talmud in conjunction with work as remote from Judaism as the images by a Mexican photographer, it is noteworthy that the sentence was mentioned by Alvarez Bravo who added, "The invisible is always contained and present in a work of art which recreates it. If the invisible cannot be seen in it, then the work of art does not exist." Such a statement by the photographer is a provocation rather than an invitation. It is a challenge to stalk the invisible in Alvarez Bravo's photographs.

Artistically, Manuel Alvarez Bravo is an absolute individualist whose work is based on a personal symbolism developed throughout his long photographic career. Recurrent themes in his work are the backbone of a tightly knit

Visiones de lo Imaginario, Sueños de lo Intangible

Las Fotografías de Manuel Alvarez Bravo

"Toda arte es a la vez superficie y símbolo.
Los que van debajo de la superficie lo hacen
a su riesgo. Los que leen el símbolo
lo hacen a su riesgo."

Oscar Wilde
El retrato de Dorian Grey

Durante muchos años, cuando se mencionaba la fotografía mexicana, sólo se recordaba un nombre: Manuel Alvarez Bravo. Hasta la aparición de una generación más joven, el trabajo de Alvarez Bravo con la cámara hacía parecer insignificante, por comparación, cualquier otro trabajo que se produjera dentro de esta rama de las artes en México. El es uno de los gigantes del siglo XX en la fotografía y representa no sólo a un país entero, sino también un estilo y una escuela de producción de imágenes. En las fotografías inimitables de Alvarez Bravo, cada imagen es un mundo cerrado gobernado por su propia lógica donde lo insólito se hace lugar común. Las situaciones que acontecen en sus obras quedan inciertas como en un sueño. El tiempo y el espacio poseen ciertos poderes y virtudes enraizados en un pasado mítico, en el rico mundo interior del artista, y en la realidad del presente. En ese universo, las imágenes están dotadas de misterio, de encanto y de magia y naturalmente llevan al observador a una dimensión distinta, donde se navega instintivamente por medio de los sentidos en lugar del intelecto.

"Si quieres ver lo invisible," dice el Talmud, "observa con cuidado lo visible." Esta recomendación parece estar formulada especialmente para el estudio de la fotografías de Manuel Alvarez Bravo. Aunque pueda sonar un tanto extraño citar el Talmud en conjunción con obras tan remotas al judaísmo como las imágenes de un fotógrafo mexicano, vale notar que la oración fue mencionada por Alvarez Bravo, quien agregó, además, que "Lo invisible siempre está contenido y presente en la obra de arte, que lo recrea. Si no se puede ver dentro de ella, la obra de arte no existe." Esta declaración del fotógrafo es más una provocación que una invitación. Cazar al acecho lo invisible en las fotografías de Alvarez Bravo es un verdadero desafío.

Artísticamente, Manuel Alvarez Bravo es

poetic body of work spanning more than six decades. Alvarez Bravo's photographs are an intuitive response to visual stimuli, enigmas in black and white which baffle intellectual analysis. The complexity and local iconography of his images often make them hermetic, inaccessible and incomprehensible to the non-Mexican. The ideas and hidden meanings implied in some of the images do not become clear to the artist until years or decades after they were created, and the casual viewer can hope to penetrate and understand them only to a very limited extent. Alvarez Bravo relentlessly analyzes his own work, questions it, reviews and criticizes it.

In most instances the images by Don Manuel are *photographs of the other*, of things invisible which are, as Octavio Paz wrote, "on the other side of this side." The subject is implied, either by the title or the image; the realities visible in the work allude to additional, invisible ones. Each photograph triggers a mental image (connotative or associative) which, in turn, fires third and fourth generation visions. These serve at all times as metaphors. *El viento* (1965), for instance, depicts a typical Mexican landscape: a hacienda in the distance, a field of corn, maguey cacti and a row of weeds in the foreground. Why then is this image titled *The wind*? The impossibility of photographing such a manifestation of nature engendered an image showing the wind's noticeable effect on nature:

un individualista absoluto cuyo trabajo se basa en un simbolismo personal desarrollado durante su larga carrera de fotógrafo. Los temas recurrentes dentro de su obra son la espina dorsal de una bien tejida tela poética de trabajo que se extiende por más de seis décadas. Las fotografías de Alvarez Bravo son una respuesta intuitiva a los estímulos visuales, enigmas en blanco y negro que frustran el análisis intelectual. La complejidad y la iconografía local de sus imágenes las hacen a menudo herméticas, inaccesibles e incomprensibles para aquellos que desconocen lo mexicano. Las ideas y los significados ocultos e implícitos en algunas de las imágenes no le aparecen claros al artista hasta años o décadas después de su creación, y el observador casual sólo puede confiar en penetrarlos y entenderlos en grado limitado. Alvarez Bravo analiza sin piedad su propia obra, la cuestiona, la repasa y la critica.

En la mayoría de los casos, las imágenes de don Manuel son *fotografías de lo otro*, de cosas invisibles que están, en las palabras de Octavio Paz, "en el otro lado de este lado." El tema se implica, o por el título o por la imagen; las realidades visibles en la obra aluden a lo adicional, a lo invisible. Cada fotografía incita una imagen mental (connonativa o asociativa) la que, a su vez, genera terceras y cuartas visiones que sirven siempre de metáforas. *El viento* (1965), por ejemplo, retrata un típico paisaje mexicano: una hacienda a lo lejos, un

the evanescent imprint it leaves while blowing; the bending of the weeds. The photograph also

Figure 1

makes a statement as to the force of the wind. This is a light breeze, just strong enough to bend the weeds yet does not affect the corn stalks. A similar approach was used in making *Muchacha viendo pájaros* (1931), where the unseen subject of the photograph is the birds and it is the viewer's task, or even duty, to imagine them in flight. *Las lavanderas sobrentendidas* (1932), Figure 1, implies the existence of washerwomen who have just finished laundering. To use one of Don Manuel's own titles, this is an *Absent portrait*. The image *Lágrimas de copal* (1969) is not about the dripping sap but the suffering of the wounded tree or suffering in general. Through subtle allusions and similies, the viewer is led to discover deeper, more complex meanings in the artist's work.

Alvarez Bravo's artistic creation straddles two very different cultures and sources of influence. His work is decanted through the western/Christian religious and artistic traditions as well as through the thought and mythology of ancient Mexican cultures. It is impossible to analyze and provide a simple explanation of his

maizal, magueyes y una fila de mala hierba en primer plano. ¿Por qué, entonces, esta vista se titula *El viento*? La imposibilidad de fotografiar tal manifestación de la naturaleza engendró una imagen que muestra el efecto perceptible del viento sobre la naturaleza: la marca evanescente que deja mientras sopla, la inclinación de la mala hierba. La fotografía al mismo tiempo deja constancia visible de la fuerza del viento. Se trata de una brisa ligera, fuerte sólo como para hacer que se incline la mala hierba, pero no los tallos de maíz. Un procedimiento semejante se empleó en *Muchacha viendo pájaros* (1931), en la que el tema invisible de la fotografía son los pájaros, y al observador le corresponde la tarea, y hasta la obligación, de imaginarlos en pleno vuelo. *Las lavanderas sobrentendidas* (1932), Figura 1, implica la existencia de unas lavanderas que acaban de lavar la ropa. Para usar uno de los títulos del propio don Manuel, éste es un *Retrato ausente*. La imagen *Lágrimas de copal* (1969), no se trata de la savia goteante, sino del sufrimiento del árbol lastimado y del sufrimiento en general. Por medio de alusiones sutiles y de símiles, se induce al espectador a descubrir significados más profundos y complejos dentro de la obra del artista.

La creación artística de Alvarez Bravo abarca la influencia de dos culturas muy diferentes. Su trabajo trasvasa tanto las tradiciones artísticas y religiosas del occidente como el pensamiento y la mitología de las antiguas culturas mexica-

Figure 2

work through one set of symbols and meanings.

The western influences in the work of Don Manuel are most obvious to the non-Mexican. Mysterious images such as *Pared con mano* (1974) and *Manos en casa de Díaz* (1976), Figure 2, take their source and inspiration from the beginning of all art—the handprints of prehistoric cavedwellers, asserting their existence. These signs, however, have additional symbolic meanings drawn from ancient Mexico, where hands were associated with creative power (artistic and other) and symbolized the vital energy that gods impart to mortals. Similarly, many of the naive wall paintings and signs, such as *Paisaje y galope* (1932), Plate 6, photographed by Alvarez Bravo bear resemblance to buffaloes and other beasts painted on cave walls in Lascaux and Altamira. This is not artistic mimesis; rather, it is an expression of sympathy and spiritual communion with earlier artists who, as Kandinsky wrote, "...sought to express in their work only internal truths, renouncing in consequence all consideration of external form."

Picasso and cubism, muralism, Hokusai's prints, surrealism, and early European photographic pictorialism have all left their marks on Alvarez Bravo's creation. Not everyone was happy about the influences noticeable in his

nas. Es imposible analizar y dar una explicación simple de su trabajo aludiendo sólo a un grupo de símbolos y significados.

Las influencias occidentales en la obra de don Manuel son más obvias para los no mexicanos. Las imágenes misteriosas como las de *Pared con mano* (1974) y *Manos en casa de Díaz* (1976), Figura 2, tienen su origen y su inspiración en el principio de todas las artes—las huellas de las manos de los hombres prehistóricos de las cavernas que aseveran su existencia. Estas marcas, sin embargo, tienen significados simbólicos adicionales que surgen del México antiguo, donde las manos se asociaban con el poder creador (tanto artístico como de otra naturaleza) y simbolizaban la energía vital que los dioses imparten a los mortales. De la misma manera, muchos de los ingenuos cuadros y signos de pared, como *Paisaje y galope* (1932), Lamina 6, fotografiados por Alvarez Bravo, se asemejan a los búfalos y otras bestias pintados en las paredes de cavernas en Lascaux y Altamira. Esto no es mimetismo artístico; más bien, es una expresión de comprensión y de comunión espiritual con los artistas anteriores que, como escribió Kandinsky, "...trataban de expresar en su trabajo sólo verdades internas, renunciando por consiguiente a toda consideración de forma externa."

work. It is noteworthy that while André Breton was praising the *convulsive beauty* of Alvarez Bravo's images, the muralist Siqueiros, after writing in favor of the photographer's "progressist political ideology," accused him of being contaminated by *Bretonism* and of being a supporter of the poetic, fantastic, subconscious and Orpheic in photography, conforming to the rotund surrealism generated in post-war Paris.

The photography masters he emulated first were Guillermo Kahlo, German pictorialist and father of Frida Kahlo; Hugo Brehme, a follower of Guillermo Kahlo; Garduño, especially known for his powerful nude studies of Nahui Olín; portraitist David Silva; and others, including Schlatmann, Emilio Lange and Ocón. They all represented the European aesthetic vision and influenced the early photographic scene in Mexico. Later, Atget became an important model and, in Don Manuel's words, taught him to "see and relate to daily life."

On the other hand, José Guadelupe Posada was also an important influence in the development of Alvarez Bravo's work. Elements in Posada's work are related to purely Mexican popular art, holidays, fiestas, and rituals—all themes appearing in Alvarez Bravo's work as well. A broad knowledge and avid pursuit of international literature add to the range and variety of influences and complexities in Don Manuel's work and thinking. Alvarez Bravo

Picasso y el cubismo, el muralismo, los grabados de Hokusai, el surrealismo, y el temprano pictoricismo fotográfico europeo, todos han dejado su marca en la creación de Alvarez Bravo. No todos aprobaban las influencias que veían en su trabajo. Vale señalar que mientras André Breton alababa la *belleza convulsiva* de las imágenes de Alvarez Bravo, el muralista Siqueiros, después de escribir a favor de la "ideología política progresista" del fotógrafo, lo acusó de estar contaminado por *el Bretonismo*, y de ser partidario de lo poético, lo fantástico, lo inconsciente y lo orféico en la fotografía, y de haberse adaptado al surrealismo rotundo generado en el París de posguerra.

Los maestros de la fotografía que él emulaba al comienzo eran Guillermo Kahlo, el artista alemán y padre de Frida Kahlo; Hugo Brehme, seguidor de Guillermo Kahlo; Garduño, conocido especialmente por sus poderosos estudios desnudos de Nahui Olín; el retratista David Silva; y otros, incluyendo a Schlatmann, Emilio Lange y Ocón. Todos ellos representaban la visión estética europea e influyeron en la temprana escena fotográfica en México. Más tarde, Atget se convirtió en su importante modelo y, en las palabras de don Manuel, le enseñó a "ver y relatar a la vida diaria."

Por otro lado, José Guadalupe Posada fue también una influencia importante en el desarrollo de la obra de Alvarez Bravo. Hay elementos en el trabajo de Posada que se relacionan al

has become a man of universal interests, yet his expression is essentially Mexican; like Mexico itself, he remains a person of paradoxes and extremes.

Deeply rooted in Mexican culture, Alvarez Bravo's work draws on the rich mythology that clashed with the Christianity of Mexico's colonizers. Under Cortez, the conqueror, existing deities and religious symbols were replaced by new, alien ones. The result of these substitutions is still sharply felt in Mexican society and, underneath the Christian occidental appearance, the ancient customs and beliefs still lie, latent. The complex and refined pre-Cortezian cultures, including their popular art, are still very strongly present in Mexican daily life, dress, food, music, religious celebrations and festivals. The pre-Hispanic mythical world which ruled over men's thoughts and actions still induces feelings of horror and fascination. Ritual human sacrifices were a necessity, stronger than a need for purification through religious practices such as self-punishment or baptism, and resulted in the slaughter of hundreds of thousands, a fact most difficult to conceive. Life and death (for us, absolute opposites), intertwined with the idea of resurrection, are simply stages of a cosmic process that repeats itself incessantly. The only function of life was to end in death, which, as a complement of life, was not considered an end, but had the function of nourishing the voracity

arte puramente mexicano, días feriados, fiestas y ritos—todos son temas que aparecen también en la obra de Alvarez Bravo. Un amplio conocimiento y una persecución ávida de la literatura internacional aumentan la extensión y la variedad de influencias y complejidades en la obra y el pensamiento de don Manuel. Alvarez Bravo se ha hecho un hombre de intereses universales, pero su expresión es esencialmente mexicana; como México mismo, sigue siendo una persona de paradojas y extremos.

Profundamente enraizada en la cultura mexicana, la obra de Alvarez Bravo se sirve de la rica mitología que chocaba con el cristianismo de los colonizadores de México. Bajo Cortés, el conquistador, las deidades y los símbolos religiosos existentes fueron reemplazados por otros nuevos y ajenos. El resultado de estas sustituciones se siente todavía con agudez en la sociedad mexicana y, por debajo de la apariencia occidental-cristiana, las costumbres y las creencias antiguas todavía están latentes. Las complejas y refinadas culturas precortesianas, incluyendo el arte popular, se manifiestan aún fuertemente en la vida cotidiana de México: la vestimenta, la comida, la música, las celebraciones religiosas y los festivales. El mundo mítico prehispánico que regía los pensamientos y las acciones de los hombres, todavía incita sentimientos de horror y de fascinación. El rito de los sacrificios humanos era una necesidad, más fuerte que la necesidad de la purificación

of life, always unsatisfied. As Octavio Paz wrote in *The Labyrinth of Solitude*, human sacrifice had a double purpose: first, through it men accessed the creative process (simultaneously paying the gods the dues contracted by the human species); and second, it sustained a social and cosmic life nurtured by this creative process. Thus demystified, death became part of everyday life. Therefore, to say that Alvarez Bravo is obsessed with death would be a gross misinterpretation, since the concept of death is as natural and ever-present in Mexico as hamburger advertising is in the American urban scene.

An important concept to bear in mind in conjunction with aspects of modern Mexico in general, and Mexican art in particular, is that of *mestizaje*—the fusion of races and civilizations as alien to each other as the Spanish and the Aztec. The customs and beliefs of the natives underwent drastic transformations as a result of the Spanish conquest. "They removed our gods and replaced them with theirs" the natives used to say. The chain of tradition in these refined cultures was broken. However, the changes were more radical in music than in the other arts and everyday living. A completely new and different music was imposed along with the churches, while older forms of sculpture, wall paintings and carvings, vessels and architecture survived in rather excellent condition, in spite of the efforts of the church and the con-

por medio de prácticas religiosas como la autodisciplina o el bautismo, y resultó en la matanza de cientos de miles de individuos, un hecho difícil de concebir. La vida y la muerte (para nosotros opuestos absolutos), entrelazadas con la idea de la resurrección, son simplemente etapas de un proceso cósmico que se repite sin cesar. La única función de la vida era la de terminar en la muerte que, como complemento de la vida, no se consideraba un fin, sino que tenía la función de nutrir la voracidad siempre insatisfecha de la vida. Como escribió Octavio Paz en *El laberinto de la soledad*, el sacrificio humano tenía un doble propósito: primero, por medio de él los hombres tenían acceso al proceso creador (simultáneamente pagándoles a los dioses la cuota contratada por la especie humana); y segundo, sostenía una vida social y cósmica alimentada por este proceso creador. Así desmistificada, la muerte se hizo parte de la vida diaria. Por eso, decir que Alvarez Bravo está obsesionado con la muerte sería una interpretación, ya que el concepto de la muerte es tan natural y omnipresente en México, como la propaganda para las hamburguesas en los Estados Unidos. Un concepto importante de tener presente en conexión con los aspectos del México moderno en general, y el arte mexicano en particular, es el del mestizaje—la fusión de razas y de civilizaciones tan ajenas la una de la otra como la española y la azteca. Las costumbres y las creencias de los nativos experi-

quistadors. Many of the non-Christian religious customs, ceremonies, holy days (such as *El dia de los muertos*—All Souls Day) and carnivals have remained intact. These natural influences strongly mark the work of Alvarez Bravo as well as the paintings of Mexican artists such as Rufino Tamayo. Whereas the painter used an aggressive visual symbolism of monsters and fantastic beings, the marks left on Alvarez Bravo's creations are not formal or visual, but intellectual; not literary, but conceptual. The traditional pre-Hispanic philosophy of life and death is ever present. Subtly blended into his imagery are traces of currently popular traditions of ancient Mexico, the myths and magic of prehistoric art, and European culture. The link between his country's rich mythological past and his work lies in the thoughts, reminiscences and ideas hidden in his photographs. They are metaphors with connotations alien to the non-Mexican and therein lies the key to the mystery of Don Manuel's images.

An apparently straightforward photograph, *El dia seis conejo* (1940) depicts a simple scene: a flat field leading to a flat-topped mound, and a votive offering in the foreground. The ambiguous title refers to the Day of the Rabbit (*Tochtli*) of the Sixth Month, a specific date of *Tonal Pohualli*, in the Mayan calendar. Devoid of any human presence, the image clearly speaks, in a subtle and understated fashion, of ancient Mexican cultures and beliefs. For the native

mentaron transformaciones drásticas como resultado de la conquista española. "Eliminaron a nuestros dioses y los reemplazaron con los suyos," solían decir los indígenas. Se cortó la cadena de tradición en estas refinadas culturas. Sin embargo, los cambios fueron más radicales en la música que en las otras artes y en la vida cotidiana. En las iglesias se impuso una música completamente nueva y diferente, mientras las formas más antiguas de la escultura, las pinturas de las paredes y los tallados, las vasijas y la arquitectura sobrevivieron en excelente condición, a pesar de los esfuerzos de la iglesia y de los conquistadores. Muchas de las costumbres religiosas no cristianas, las ceremonias, los días de precepto (como el Día de los muertos) y los carnavales han permanecido intactos. Estas influencias naturales marcan fuertemente la obra de Alvarez Bravo al igual que las pinturas de otros artistas mexicanos como Rufino Tamayo. Considerando que el pintor usaba un agresivo simbolismo visual de monstruos y de seres fantásticos, las huellas dejadas en las creaciones de Alvarez Bravo no son ni formales ni visuales, sino intelectuales; no son literarias, sino conceptuales. La tradicional filosofía prehispánica de la vida y de la muerte está siempre presente. Sutilmente matizados en su conjunto de imágenes hay los rastros de las tradiciones del México antiguo que son actualmente populares, los mitos y la magia del arte prehistórica, y de la cultura europea. El eslabón

Mexican, the date is connected with precise meanings tied to a holy day.

The image *La hija de los danzantes* (1933), Plate 1, portrays a young woman in Mexican attire, with her back to the camera, peering into darkness through a round window in a facade decorated with traditional geometrical patterns which have been battered by the sun and wind. Underneath an appearance of youthful grace and playfulness, this photograph also contains deep meanings rooted in the distant past of Mexico. *Danzantes* literally means dancers; however, this is also the name given to a certain type of human figure depicted in architectural carvings and reliefs in Mexico. The young woman's odd posture—standing on her toes, one foot over the other—and the position of her arms are reminiscent of both a dance movement and the carvings. The wall with the peeling paint tends to look like an ancient temple and nothing, not even time, seems to separate this young woman of the twentieth century from the pre-Cortezian civilizations. Her right hand disappearing into the darkness of the building gives the impression that she is trying to reach out to her roots in the darkness of history. This seems to be a metaphor for today's Mexico, still strongly bound to its former history and cultural heritage.

Another image with strong ties to Mexico's distant past is undoubtedly *La quema* (1957), Plate 18, which means *Kiln* but can also be

entre el rico pasado mitológico de su país y el trabajo de Alvarez Bravo yace en las creencias, las reminescencias y las ideas veladas en sus fotografías. Son metáforas con connotaciones ajenas al no mexicano, y allí adentro queda la clave del misterio de las imágenes de don Manuel.

Una fotografía aparentemente directa, *El día seis conejo* (1940) representa una escena sencilla: un campo llano que lleva a un montículo de superficie rasa, y un ofrecimiento votivo en primer plano. El título ambiguo se refiere al Día del conejo (*Tochtli*) del sexto mes, una fecha específica de *Tonal Pohualli*, el calendario maya. Desprovista de cualquier presencia humana, la imagen habla claramente, de manera sutil y atenuada, de antiguas culturas y creencias mexicanas. Para el mexicano de nacimiento, la fecha se conecta con los significados precisos vinculados a un día de precepto.

La imagen *La hija de los danzantes* (1933), Lamina 1, retrata a una joven con vestimenta mexicana, de espaldas a la cámara, mirando la oscuridad por una ventana redonda en una fachada decorada con formas geométricas tradicionales que han sido derribadas por el sol y el viento. Debajo de la apariencia de la gracia y la travesura juveniles, esta fotografía también contiene profundos significados enraizados en el pasado lejano de México. *Danzantes* significa literalmente *bailarines*; sin embargo, en México éste es el nombre dado a cierto tipo de figura

Figure 3

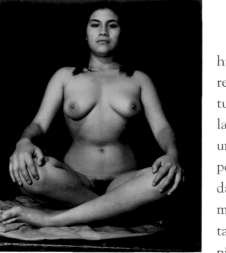

interpreted as *Burning*. This chaotic scene, suspended in eternity, emanates a feeling of immobility and timelessness, a communion between past and present similar to the one we experience when visiting the pyramids of Mexico. This silent scene of destruction is understated and undramatized in the mid-scale range of grays in the print. Is what we see an industrial site or Teotihuacán? Is this a kiln or a pyramid of the moon? It can be interpreted as a portrayal of the event at which, abiding by the will of the gods, Moctezuma abdicated and surrendered Tenochtitlán to Cortez, the invader, leading to the ensuing destruction by the army of conquistadors. The photograph does not project sorrow or excessive drama, but quiet and noble resignation. Even the human figure standing at the base of the kiln/pyramid has an attitude, extremely Mexican in character, of resigned acceptance of destiny.

One of the rare images in the work of Don Manuel which transcribes visual elements directly from pre-Columbian art is *Desnudo académico* (1938), Figure 3. The nude figure is seated in a hieratic pose as if modeling for an *academie*. However, she looks like the seated figure of Xochipilli, Lord of Flowers and Patron of Souls, who represents the free spirit. Festi-

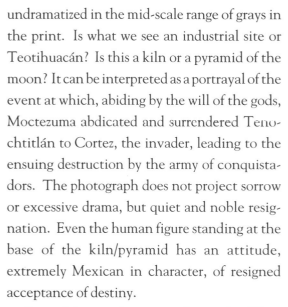

humana que se representa en relieves y en tallados arquitecturales. La extraña postura de la joven—en puntas de pie, un pie encima del otro—y la posición de los brazos recuerdan al mismo tiempo un movimiento de baile y los tallados. La pared cubierta de pintura descascarada tiende a parecerse a un antiguo templo y nada, ni siquiera el tiempo, parece separar a esta joven del siglo XX, de las civilizaciones precortesianas. La mano derecha que se desaparece en la oscuridad del edificio da la impresión de que ella trata de alcanzar sus raíces en la oscuridad de la historia. Esto parece ser una metáfora para el México actual, amarrado todavía a su vieja historia y a su herencia cultural.

Otra imagen con fuertes ataduras al lejano pasado de México es, sin duda, *La quema* (1957), Lamina 18, que puede significar *La ladrillera*, pero que también se puede interpretar como *El incendio*. De esta escena caótica, suspendida en la eternidad, emana una sensación de inmobilidad, al margen del tiempo, una comunión entre el pasado y el presente semejante a la que experimentamos al visitar las pirámides de México. Esta quieta escena de destrucción está velada y no dramatizada en los ténues matices de grises de la foto. ¿Es lo que vemos un sitio industrial o Teotihuacán? ¿Es una quema o una pirámide

vals connected with this deity were marked by sexual abstinence, rigorous fasting, and severe self-sacrifice. It is not surprising that the photograph emanates more asceticism than eroticism, as do many of Don Manuel's nude studies linked to ancient Mexican mythology.

Similarly, in *Espejo negro* (1947), Plate 30, Alvarez Bravo photographed one of Diego Rivera's models: a black woman, nude and seated against a wall, her shiny skin glowing in the sunlight. This image was inspired by the myth of Tezcatlipoca, Lord of the Smoking Mirror. The model's skin looks like highly polished black obsidian which reflects the world and is, in fact, the symbol of the *Espejo humeante* (Smoking mirror). Like the idea of darkness reflecting light, the concept of Tezcatlipoca is full of paradoxes. He is at once god of good and evil, of richness and poverty, creator and destroyer. He is said to be a true god, yet, according to the legend, he sometimes was captured by men who brutally imposed their will upon him. Endowed with so many contradictions, he is simply representative of the human race, just as the woman in the photograph symbolizes a black Eve, mother of humanity.

Several of Alvarez Bravo's nude photographs bear the title of Xipe, Figure 4. This is an explicit allusion to Xipe Totec, commonly known as the Flayed God. A nude model is usually photographed holding either some fabric or a piece of clothing as a symbol of the

de la luna? Se puede interpretar como la representación del acontecimiento en el que Moctezuma, obedeciendo la voluntad de los dioses, abdicó y le entregó Tenochtitlán a Cortés, el invasor, acto que llevó a la próxima destrucción de la ciudad por el ejército de los conquistadores. La fotografía no proyecta tristeza ni drama excesivo, sino una resignación quieta y noble. Hasta la figura humana de pie en la base de la quema/pirámide muestra una actitud, muy mexicana en carácter, de una aceptación resignada del destino.

Desnudo académico (1938), Figura 3, una de las imágenes más originales dentro de la obra de don Manuel, transcribe elementos visuales directamente del arte precolombino. La figura desnuda está sentada en una postura hierática, como si estuviera posando de modelo para una academia. De todas maneras parece una figura sentada de Xochipilli, Señor de las Flores y Patrón de las Almas, que representa el espíritu libre. El abstemio sexual, el ayuno riguroso, y el auto-sacrificio severo eran las características que marcaban los festines que se realizaban en conexión con esta deidad. No es de sorprenderse que la fotografía emane más un sentido ascético que erótico, como en el caso de muchos de los estudios de desnudos de don Manuel que están ligados a la antigua mitología mexicana.

De la misma manera, en *Espejo negro* (1947), Lamina 30, Alvarez Bravo sacó una fotografía de una modelo de Diego Rivera: una mujer

flayed skin and transformation—the change of seasons and renewal of earth and nature. For Don Manuel, women are associated with Xipe since the act of undressing, either as models or lovers, is connected with flaying (removal of the external cover, or skin) and metamorphosis from one being to another, liberation through martyrdom.

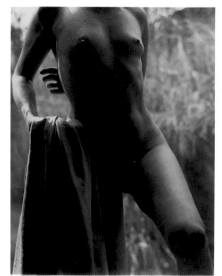

Figure 4

In addition to their mythological connotations and other symbolic significances, Alvarez Bravo's nude studies are an intrinsic part of his artistic creation—the transcription, onto film, of sparks of beauty.

Among Don Manuel's best-known images is no doubt *Obrero en huelga, asesinado* (1934), Plate 32. Both the title and the scene confront the viewer with a contrast between the form and the content of the image. One sees a dead person lying on the ground. Yet the quality of light and soft tones of the print, combined with the low angle and closeness to the body, deny the violence inherent in a murder and strike us as an attempt to render the contents of the image more acceptable, even natural. Here again we experience Alvarez Bravo's symbolic

negra, desnuda y sentada contra una pared; la piel lustrosa resplandece a la luz del sol. Esta imagen fue inspirada por el mito de Tezcatlipoca, Señor del Espejo Humeante. La piel de la modelo se parece a obsidiana negra bien pulida reflejando el mundo y es, en realidad, el símbolo del *Espejo humeante*. Como la idea de la oscuridad que refleja la luz, el concepto de Tezcatlipoca está lleno de paradojas. Al mismo tiempo él es el dios del bien y del mal, de la riqueza y de la pobreza, creador y destruidor. Se dice que es un verdadero dios, pero, según la leyenda, a veces lo capturaban unos hombres que le imponían cruelmente su voluntad. Dotado de tantas contradicciones, él es simplemente el representante de la raza humana, de la misma manera en que la mujer en la foto simboliza una Eva negra, madre de la humanidad.

Varias de las fotografías de mujeres desnudas llevan el título, Xipe, Figura 4. Esta es una alusión explícita al Xipe Totec, conocido comúnmente como el *Dios Despojado*. Una modelo desnuda es usualmente fotografiada con una tela o un artículo de ropa en las manos como símbolo de la piel desollada y de la transformación—el cambio de las estaciones y de la renovación de la tierra y de la naturaleza. Para don Manuel, las mujeres se asocian con Xipe ya que el acto de desvestirse, o como modelos o como amantes, se conecta con el acto de desollar (quitar la piel) y la metamórfosis de un ser

visual vernacular. The worker in this photograph is neither hero nor martyr. Just as the offering of human lives in ancient Mexico was natural, his death is no more than a ritual sacrifice to the gods of society, a mere necessity for the well-being of the Mexican people and the advancement of socialist ideology. Such a sacrifice may improve social conditions, or perhaps not; yet this in itself is not important. It is the very act and its significance which are of interest and of greater consequence than the photograph's obvious social connotations. "Pre-Hispanic art," says Don Manuel, "is often approached too superficially, and the meaning and reality of things is not understood. Human sacrifice is a symbol, and its meaning transcends the act itself, just as the sacrifice of The Host at Christian mass is symbolic."

In most of his books and exhibitions, Alvarez Bravo insists on displaying the image of the worker, murdered while on strike, next to *Sed pública* (1933), Plate 33. The common interpretation of the latter photograph usually hinges on its social significance only. Yet, once again, the dense symbolism and the hidden meanings are closely related to Mexican mythology. The worker in the previous image was murdered/sacrificed to quench the *thirst of the public*; similarly, in Mayan Mexico the lives of young boys were offered to Tlaloc, the God of Rain. In this image, Tlaloc's water is quenching the thirst of the boy who in turn might

en otro, la liberación por medio del martirio. Además de las connotaciones mitológicas y otros significados simbólicos, los estudios de desnudos de Alvarez Bravo son una parte intrínseca de su creación artística—la transcripción, en la película, de chispas de belleza.

Entre las imágenes mejor conocidas de don Manuel está, sin duda, *Obrero en huelga, asesinado* (1934), Lamina 32. Tanto el título como la escena confrontan al espectador con un contraste entre la forma y el contenido de la imagen. Vemos a un muerto en el suelo. Sin embargo, la cualidad de la luz y los tonos moderados del positivo, en combinación con el ángulo bajo y la proximidad del cuerpo, niegan la violencia inherente en un asesinato y nos impresionan como una tentativa de hacer más aceptable, hasta natural, el contenido de la imagen. Una vez más experimentamos el idioma vernacular visual y simbólico de Alvarez Bravo. El obrero en esta fotografía no es ni héroe ni mártir. De la misma manera que el sacrificio de vidas humanas en el México antiguo era natural, su muerte es nada más que un sacrificio ritual a los dioses de la sociedad, una mera necesidad para el bienestar del pueblo mexicano y el adelanto de la ideología socialista. Tal sacrificio podría mejorar las condiciones sociales, o tal vez no; todavía esto en sí no es importante. Es el acto mismo y el significado de éste que son de interés y de mayor consecuencia que las obvias connotaciones sociales de la fotografía. "Frecuente-

become the next victim since, having received life from the water, he may be called upon to return it to the god, in sacrifice. This inexorable cycle of life and death in Alvarez Bravo's work is not, as is often contended, an obsession, but is a natural phenomenon, like the passage of seasons. To the non-initiated his photographs remain enigmatic, impregnable, and encapsulated in a strange, inaccessible world and the secret codes allowing access to their meanings remain hidden in a complicated set of symbols, parables and metaphors.

Themes of sleep and dreams are often encountered in Alvarez Bravo's oeuvre. In terms of modern psychology, dreams are indispensable to the biological and mental equilibrium of the individual. In Freudian interpretation they are the best source of information regarding a person's psyche. In a wider, magical sense dreams are an expression of a fundamental universal anguish and many an artist has tackled this theme. In a sonnet, Góngora expressed the idea that dreams are literary creations, fictions:

The dream, author of representations,
in its theater above the armored wind
dresses shadows in beautiful bulk.

Jorge Luis Borges takes this idea even further and reaches the conclusion that dreams are perhaps the most archaic form of aesthetic expression, where the dreamer is simultaneously the

mente," dice don Manuel, "se acerca demasiado superficialmente al arte prehispánico, y no se entienden el significado y la realidad de las cosas. El sacrificio humano es un símbolo, y su significado trasciende el acto en sí, de la misma manera que el sacrificio de la hostia en la misa católica es simbólico."

En la mayoría de sus libros y exhibiciones, Alvarez Bravo insiste en exponer la imagen del obrero, asesinado mientras que está en huelga, al lado de *la Sed pública* (1933), Lamina 33. La interpretación usual de esta última fotografía depende, por lo común, sólo del significado social. Sin embargo, una vez más el denso simbolismo y los significados ocultos se relacionan fielmente a la mitología mexicana. El obrero en la imagen anterior fue asesinado/ sacrificado para calmar *la sed pública*; asimismo, en el México maya, las vidas de muchos jóvenes fueron sacrificadas a Tlaloc, el dios de la lluvia. En esta imagen, el agua de Tlaloc calma la sed de un muchacho que a su vez podría hacerse la próxima víctima porque, habiendo recibido la vida del agua, podría ser llamado a devolvérsela al dios, en forma de sacrificio. Este inexorable ciclo de vida y muerte en la obra de Alvarez Bravo no es, como se mantiene con frecuencia, una obsesión, sino que es un fenómeno natural, como el pasar de las estaciones. Al no iniciado, sus fotografías le resultan enigmáticas, impenetrables y encerradas en un extraño mundo inaccesible y las claves secretas que permiten acceso

theater, play, director, actor, and spectator.

For Don Manuel dreams are a frightening and dangerous state during which the dreamer is most vulnerable. Dreaming is an escape into a different world, into the unknown. In most ancient civilizations this was considered a means of communicating with divinities and of predicting the future. According to an Aztec legend, Moctezuma, who was determined to discover *that which must come*—i.e., the fate of his empire—ordered his sorcerers and astrologers to dream and predict the future. Since they bore bad news, they were all slaughtered. Moctezuma then ordered anyone in Tenochtitlán dreaming about the end of the empire to report it immediately; his emissaries went throughout the city collecting tales and dreams. Not receiving any encouraging news, Moctezuma ordered all of the dreamers killed, which has since been remembered as the *massacre of the dreamers*. Consider again the photograph of the assassinated worker: in this context the dead man may easily be associated with the dreamers of the legend. He dreamed of a better and more just society which could be established only after the destruction of existing political and social systems.

The idea of vulnerability through dreaming is epitomized in *La buena fama durmiendo* (1938), Plate 21, a seminal image in Manuel Alvarez Bravo's work. This was one of the photographs he created for the surrealist exhibition

a sus significados quedan escondidas en una complicada serie de símbolos, parábolas y metáforas.

El tema del sueño se encuentra con frecuencia en la obra de Alvarez Bravo. En términos de la sicología moderna, los sueños son imprescindibles al equilibrio biológico y mental del individuo. En la interpretación freudiana, son la mejor fuente de información en cuanto a la psique de una persona. En un sentido más amplio, mágico, son la expresión de una angustia fundamentalmente universal y muchos artistas han abordado este tema. En un soneto, Góngora expresa la idea de que los sueños son creaciones literarias, ficciones:

> *El sueño, autor de representaciones*
> *en su teatro sobre el viento armado*
> *sombras suele vestir de bulto bello.*

Jorge Luis Borges lleva esta idea aún más lejos y llega a la conclusión de que los sueños son quizá la forma más arcaica de la expresión estética, donde el soñador es a la vez el teatro, el drama, el director, el actor y el espectador.

Para don Manuel, los sueños son un estado aterrador y peligroso durante el cual el soñador es más vulnerable. El sueño es un escape a un mundo diferente, desconocido. En la mayor parte de las civilizaciones antiguas, esto se consideraba un método de comunicarse con las divinidades y de predecir el futuro. Según una

assembled by André Breton. Although the image is not necessarily surrealistic, the way in which it was conceived, staged and executed conforms to the surrealist idea of automatic action and dreams. The photograph is strewn with symbolic elements. The thorny cacti in the foreground are a reminder and warning about the danger in sleep; they are a visual as well as a verbal sign. Common in Mexico, the extremely sharp thorns of these plants can easily hurt an unwary walker, even through the soles of shoes. Their popular name, *abrojos*, is a diminutive of *abre ojos*, or eye openers. Are the bandages on the sleeper's feet a hint of a careless stroll in the fields of her dream world? Are the thorns a double protection, first warning her about the dangers of dreaming, but also protecting her *good reputation* and virtue from intruders? The photograph alludes to both Christian tradition and ancient Mexican mythology: the Virgin Mary, who bore a son without sinning, and virtuous Coatlicue, the Earth Goddess, who also conceived a son in a most unusual way. Legend has it that, while sweeping her home, a feathery ball descended upon Coatlicue like a lump of thread. She put it beneath her petticoats, close to her belly. When she finished sweeping, she wished to take hold of it but could not find it. It is said that she became pregnant from this and gave birth to the immortal Huitzilopochtli.

The bandages around the model's genitals

leyenda azteca, Moctezuma, que estaba resuelto a descubrir *lo que había de venir*—i.e., el destino de su imperio—mandó que sus hechiceros y astrólogos soñaran y predijeran el futuro. Como le llevaron malas noticias todos fueron asesinados. Luego Moctezuma ordenó que cualquier persona de Tenochtitlán que soñara con el final del imperio lo reportara inmediatamente; sus emisarios fueron por toda la ciudad coleccionando historias y sueños. No recibiendo noticias favorables, Moctezuma mandó que matasen a todos los soñadores; este acontecimiento desde entonces se recuerda como *la masacre de los soñadores*. Consideremos de nuevo la fotografía del obrero asesinado: en este contexto, el muerto puede asociarse fácilmente con los soñadores de la leyenda. El soñaba una sociedad mejor y más justa que sólo se podría establecer después de la destrucción de los sistemas políticos y sociales que ya existían.

La idea de la vulnerabilidad durante el sueño se resume en *La buena fama durmiendo* (1938), Lamina 21, una imagen seminal dentro de la obra de Manuel Alvarez Bravo. Esta es una de las fotografías que creó para la exhibición surrealista convocada por André Breton. Aunque la imagen no es necesariamente surrealista, la manera en que fue concebida, representada y ejecutada, conforma a la idea surrealista de la acción automática y de los sueños. La fotografía está llena de elementos simbólicos. Los cactus

are also ambiguous and lend themselves to different interpretations. They might refer either to the concept of purity and cleanliness or to the idea of a *wound*, or to both at the same time. Alvarez Bravo refuses to volunteer any information and vaguely speaks of obvious Freudian meanings. Aside from threats and fears associated with dreams, in Don Manuel's photographs one instinctively feels a possibility of waking from them to a clearer, brighter world, after having crossed an impalpable barrier.

The dream images by Alvarez Bravo are often populated with animals as the main subjects and central theme. Although birds, fish and pigs appear in some photographs, there are not enough of them to establish a symbolic Alvarez Bravo bestiary; the horse and dog are the two species that recur most often and occupy a privileged standing.

Horses almost always appear in surreal situations that generate fear or anguish. They are closer to being monsters rather than the noblest creature conquered by man. Examples are the images *Caballo de madera* (1928), Figure 5, *Los obstáculos* (1929), and *Caballito de feria* (1975). It is most striking and important to note that none of these horses are alive or real. They are, rather, effigies one usually encounters at fairgrounds, as decorations on carts or cars. So far there is only one image of a live horse recorded by Alvarez Bravo. It is titled *Un caballo para pasear los domingos* (1970) and,

espinosos en primer plano son un recuerdo y una advertencia sobre el peligro en el sueño. Son una señal visual tanto como verbal. Las espinas extremadamente agudas de estas plantas, comunes en México, pueden fácilmente lastimar al caminante incauto, hasta a través de las suelas de los zapatos. Su nombre popular, *abrojos*, se deriva de *abre ojos*. Las vendas en los pies de la durmiente, ¿son un indicio de un paseo descuidado por los campos de su mundo soñado? ¿Son una doble protección de las espinas, advirtiéndole de los peligros de soñar, pero también protegiendo de los intrusos a su *buena fama* y su virtud? La fotografía hace alusión tanto a la tradición cristiana, como a la antigua mitología mexicana: la Virgen María, que dio a luz un hijo sin pecar, y la virtuosa Coatlicue, la diosa de la tierra, que también concibió un hijo de una manera muy poco usual. La leyenda dice que mientras que ella barría su casa, una bola plumosa le descendió como un nudo de hilo. Ella lo puso debajo de las enaguas, cerca de la barriga. Cuando terminó de barrer, quería asirlo con la mano pero no pudo hallarlo. Se dice que se quedó encinta y que dio a luz al inmortal Huitzilopochtli.

Las vendas que cubren los órganos genitales de la modelo son también ambiguas y se prestan a interpretaciones distintas, pueden referirse al concepto de la pureza y la limpieza o a la idea de una *herida*, o a los dos al mismo tiempo. Alvarez Bravo niega ofrecer voluntariamente cualquier

photographed from afar, shows a galloping horseman being watched by several crouching

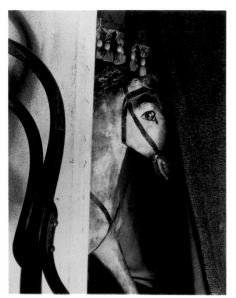

Figure 5

people. The mounted figure is at the extreme left of the image, as if photographed a split second before exiting the frame. To Don Manuel the horse is part of the trauma of the Spanish conquest. Until Cortez, the horse was unknown in Mexico and has remained alien to that culture. When the natives saw a horse for the first time they were confronted with a formidable and awesome creature and, at first, they thought horse and rider were one single being. Alvarez Bravo believes that when a city child goes to the country for the first time and sees a man on horseback, he probably feels the same emotion and shock the pre-Hispanics felt. Don Manuel's horses seem to possess magic (evil?) powers and it is no wonder that in his poem, *Cara al tiempo* (Facing Time), Octavio Paz begs:

> *Manuel: lend me your wooden horse*
> *(to go riding on Sundays and holidays,)*
> *to go to the other side of this side.*

información y habla vagamente de obvios significados freudianos. Además de las amenazas y temores que se asocian con los sueños en las fotografías de don Manuel, se siente instintivamente la posibilidad de despertarse y encontrar un mundo más claro y más brillante, después de haber pasado una barrera impalpable.

Las imágenes del sueño de Alvarez Bravo frecuentemente están poblados de animales, como materia principal y tema central. Aunque los pájaros, los peces y los puercos aparecen en algunas fotografías, no hay suficientes para establecer un bestiario simbólico de Alvarez Bravo; el caballo y el perro son las dos especies más recurrentes y ocupan una posición privilegiada.

Los caballos casi siempre aparecen en situaciones surreales que generan el temor o la angustia. Están más cerca de ser monstruos que de ser la criatura más noble conquistada por el hombre. Ejemplos son las imágenes, *Caballo de madera* (1928), Figura 5, *Los obstáculos* (1929) y *Caballito de feria* (1975). Es muy importante notar que ninguno de estos caballos está vivo ni real. Son, en cambio, efigies que comúnmente se encuentran en las ferias como decoraciones de las carretas y de los coches. Hasta ahora hay una sola imagen de un caballo vivo entre las fotografías de Alvarez Bravo. Se titula *Un caballo para pasear los domingos* (1970) y, fotografiado desde lejos, muestra un jinete galopante siendo observado por varias personas

The dog, on the other hand, was one of only two animals domesticated by the people of ancient Mexico. Identified with Xolotl, the dog-headed god, it played an important role in religious cults and was used for sacrificial purposes. The dog is a universal symbol since, from Anubis to Cerberus, there is not one mythology in which the dog does not appear connected with death, as the guide for souls going to the Beyond. Xolotl was such a companion, as it was considered the only creature to have returned alive from the Beyond. The animal's special standing in all mythologies may explain the fact that Alvarez Bravo's dogs seem completely detached and indifferent to their surroundings, as if living in a parallel world, untouched by reality. The title of his 1966 photograph of a dog asleep beside a half-collapsed wooden gate, *Los sueños han de creerse*, Figure 6, suggests that dreams are to be believed, and ties the figure of the dog symbolically to dreams, death, and the Beyond.

Figure 6

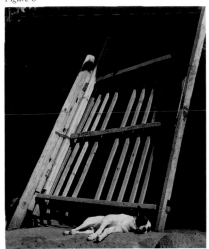

Indeed, the titles of Alvarez Bravo's photographs are universes unto themselves, separate entities and parallel creations. They are

agachadas. La figura montada está al extremo izquierdo de la imagen, como si se hubiera fotografiado un microsegundo antes de salir del cuadro. Para don Manuel, el caballo es parte del trauma de la conquista española. Antes de la llegada de Cortés, el caballo era desconocido en México y sigue ajeno a esa cultura. Cuando los indígenas vieron por primera vez un caballo, confrontaron una criatura pavorosa y formidable y, al principio creían que el caballo y el jinete eran un solo ser. Alvarez Bravo cree que cuando un niño de la ciudad va al campo por primera vez y ve a un hombre montado en un caballo, siente la misma emoción e impacto que sentían los prehispánicos. Los caballos de don Manuel parecen poseer poderes mágicos (¿malignos?) y, no es de sorprenderse que en su poema, *Cara al tiempo*, Octavio Paz ruegue:

Manuel: préstame tu caballito de palo
(para pasear los domingos y las fiestas)
para ir al otro lado de este lado.

El perro, en cambio, era uno de sólo dos animales domesticados por el pueblo de México antiguo. Identificado con Xolotl, el dios de cabeza de perro, tenía un papel importante en los cultos religiosos y se utilizaba para fines sacrificadores. El perro es un símbolo universal ya que, desde Anubis a Cerbero, no hay una sola mitología en la que el perro no aparezca conectado con la muerte, como guía de las almas que

Figure 7

supposed to supplement the visual, but at the same time they obscure it and deepen the ambiguity of the image. Very often the visual and the verbal bear no relationship to each other. Some titles are simple words lending themselves to more than one interpretation, such as *Instrumental* (1931), Figure 7, or *Andante* (1926), which could be read as musical terms. In *Calavera de estudiante* (1927), for instance, one cannot decide whether the skull in the photograph is the learning instrument of a student or whether it belongs to a defunct student. (Or maybe it is both?) On the other hand, the title *La maría* (1972) is far more complex, as it requires a certain knowledge of the Mexican language. When written with a lower case *m*, maría is a generic name used to identify an entire group of peasant women usually employed to do housecleaning and other hard work; they are referred to pejoratively as maría, regardless of their real names.

Maybe the best explanation of the signifi-

van al Más Allá. Xolotl era tal compañero, y se consideró como la única criatura que logró volver del Más Allá. La posición especial del animal en todas las mitologías podría explicar el hecho de que todos los perros de Alvarez Bravo parecen completamente apartados e indiferentes a su ambiente, como si vivieran en un mundo paralelo, no tocados por la realidad. El título de su fotografía de 1966 de un perro dormido al lado de una puerta de madera medio derrumbada, *Los sueños han de creerse*, Figura 6, es muy sugestivo, y enlaza simbólicamente la figura del perro a los sueños, a la muerte y al Más Allá.

En verdad, los títulos de las fotografías de Alvarez Bravo son universos en sí, entidades separadas y creaciones paralelas. Se supone que suplementan lo visual, pero al mismo tiempo lo oscurecen y profundizan la ambigüedad de la imagen. Muy frecuentemente lo visual y lo verbal no se relacionan. Algunos títulos son palabras sencillas que se prestan a más de una interpretación, como *Instrumental* (1931), Figura 7, o *Andante* (1926), que podrían leerse como términos musicales. En *Calavera de estudiante* (1927), por ejemplo, no se puede decidir si la calavera de la fotografía es un instrumento de instrucción del estudiante o si es de un estudiante difunto. (¿O tal vez son los dos?) En cambio, el título *La maría* (1972), es mucho más complejo, ya que requiere cierto conocimiento del español de México. Cuando se

cance and importance of Alvarez Bravo's titles is the one given by Paz, in his poem:

The titles of Manuel
are not loose ends:
they are verbal arrows,
blazing signals.
The eye thinks,
the thought sees,
the sight touches,
the words burn.

Instantaneous and
slowly (slow mind):
lens of revelations.
From the eye to the image to language
(back and forth)
Manuel photographs
(gives name to)
that imperceptible tear
between the image and its name,
the sensation and the perception:
time.

In fact, Don Manuel enjoys tremendously the plastic possibilities of language and reveals himself a master of puns, not only in Spanish, but in languages he speaks imperfectly or not at all, such as English or even Hebrew. By playing with the sounds of words and slightly distorting them, he creates new meanings stemming from his wit and vivid imagination. No doubt his delight in this facility with words is a partial ex-

escribe con una *m* minúscula, maría es un nombre genérico que se usa para identificar a un grupo entero de mujeres campesinas que por lo común son empleadas para limpiar la casa o para hacer otro trabajo difícil; se les llama maría, en sentido peyorativo, a pesar de sus nombres verdaderos.

Tal vez la mejor explicación del significado y de la importancia de los títulos de Alvarez Bravo es la de Octavio Paz en el poema siguiente:

Los títulos de Manuel
no son cabos sueltos:
son flechas verbales,
señales encendidas.
El ojo piensa, el pensamiento ve,
la mirada toca,
las palabras arden:

Instantánea y
lentamente:
lente de revelaciones.
Del ojo a la imagen al lenguaje
(ida y vuelta)
Manuel fotografía
(nombre)
esta hendidura imperceptible
entre la imagen y su nombre,
la sensación y la percepción:
el tiempo.

En realidad, don Manuel goza mucho de las posibilidades plásticas de la lengua y se revela

planation for his puzzling titles. As Jorge Luis Borges wrote, "Each language is a certain way of feeling the world." Being so particular about language, Alvarez Bravo has adopted in his photography the vernacular of black and white imagery through which he intimately feels and expresses the world. Color imagery is only a minor and negligible part of his creation. He firmly believes that the black and white photographic print bears a similarity and relation to printed text—black over white—and totally agrees with Octavio Paz that "Reality is more real in black and white." Between black and white lies the full range of grays. A true virtuoso, Alvarez Bravo uses them extensively and plays with their most delicate nuances, especially in photographs of shadows, which occupy a prominent place in his creation. The shapes of things, as projected by their shadows, are signs. They are the overt manifestations of the existence of other, invisible realities, as in Plato's cave.

Another important, yet often neglected, aspect of Alvarez Bravo's work is two series of portraits: those of noted artists, painters and other public figures; and studies of anonymous native Mexicans. The formal portraits, partly commissioned, clearly reflect the fact that they were executed in a staged and *controlled* situation, through the artifice of intimacy, while the photographer fully communicated with his subjects. It is enough to consider Frida Kahlo's

como un maestro del juego de palabras, no sólo en español, sino también en idiomas que habla sin perfección o nada, como el inglés o el hebreo. Jugando con el sonido de las palabras y distorsionándolas ligeramente, crea nuevos significados que proceden de su agudeza e imaginación vívida. Sin duda su encanto con esta facilidad con las palabras es explicación parcial de sus títulos enigmáticos. Como ha escrito Jorge Luis Borges, "Cada lengua es cierta manera de sentir el mundo." Siendo tan exigente en cuanto al lenguaje, Alvarez Bravo ha adoptado, en su fotografía, el vernáculo de las imágenes en blanco y negro, por el que siente íntimamente y expresa el mundo. Las imágenes a colores son sólo una parte menor y negligible de su creación. El cree firmemente que el positivo en blanco y negro se asemeja a, y se relaciona con, el texto impreso—el negro sobre blanco—y está completamente de acuerdo con la observación de Octavio Paz que "La realidad es más real en blanco y negro." Entre el negro y el blanco está la completa gradación de los grises. Un verdadero virtuoso, Alvarez Bravo los usa extensamente y juega con sus matices más delicados, especialmente en fotografías de sombras, que ocupan un lugar prominente en su creación. Las formas de los objetos, como proyectadas por sus sombras, son señales. Son las manifestaciones abiertas de la existencia de otras realidades, invisibles como en la cueva de Platón.

Otro aspecto del trabajo de Alvarez Bravo,

seated portrait (1930s) or the one of Carlos Fuentes (1980), Figure 8, taken in Don Manuel's own living room. Aside from a certain complicity between photographer and subject, Bravo's deep knowledge and understanding of the subject's work, thought and personality are reflected in the final portrait.

The series of portraits of native Mexicans, on the other hand, reflect, to some extent, objectivity and detachment on the part of the photographer, as if he is an anthropologist or a tourist in his own country. Indeed, these are very similar to an ethnographic/ anthropological survey. Don Manuel acknowledges that they feed on 19th century photographic vision and traditions and were made under the direct influence of the famous *Galerie Universelle des*

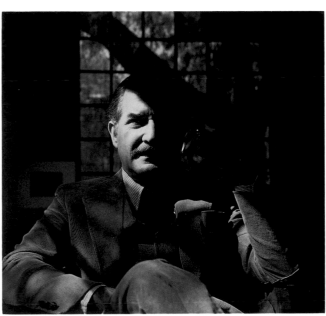

Figure 8

importante pero frecuentemente descuidado, son dos series de retratos: los de artistas y pintores notables y de otras figuras públicas; y estudios de anónimos mexicanos de nacimiento. Los retratos formales, en parte comisionados, reflejan claramente el hecho de que fueron ejecutados en una situación preparada y *controlada*, por el artificio de la intimidad, mientras que el fotógrafo se comunicaba completamente con sus sujetos. Es suficiente considerar el retrato de Frida Kahlo sentada (1930s) o el de Carlos Fuentes (1980), Figura 8, sacado en la sala del mismo don Manuel. Además de cierta complicidad entre fotógrafo y sujeto, el profundo conocimiento y entendimiento del trabajo, el pensamiento y la personalidad del sujeto se reflejan en el retrato final.

La serie de retratos de mexicanos de nacimiento, en cambio, reflejan, hasta cierto punto, la objetividad y la indiferencia de parte del fotógrafo, como si fuera antropólogo o un turista en su propio país. En verdad, éstos son muy semejantes a una encuesta etnográfica/ antropológica. Don Manuel reconoce que se alimentan de la visión fotográfica del siglo XIX y de las tradiciones creadas bajo la influencia directa de la famosa *Galerie Universelle des Peuples*, publicada por el francés Charles Lallemand en 1863-64. Este tipo de estudios tenía la intención de "reproducir por medio de la fotografía los trajes nacionales que desaparecen rápidamente con el progreso de la civilización,

Figure 9

Peuples, published by French-man Charles Lallemand in 1863-64. These type studies were meant to "reproduce through photography the national costumes that are disappearing rapidly before the advance of civilization, to preserve for people the flavor and for artists the memory of what once was beautiful and picturesque." Looking at Alvarez Bravo's images such as *Mujer en Saquisili* (1984) and *Señor de Pinotepa* (1984), Figure 9, one feels as if Lallemand's statement was written to describe Don Manuel's work.

At 88, Alvarez Bravo's creative instincts and energies are at their best. A true hedonist, he takes pleasure in making photographs and takes photographs for his pleasure. Among his recent images are *Xipe tauro*, Plate 24, and *Coatlicue*, Plate 29, both dated 1987. Although very similar to his larger body of work, in a sense these two images are a synthesis of a major part of his work. If the complexities of the Mexican culture—*mestizaje* (the ties between the distant past and the present)—are mostly hinted at in his understated pictures, these two photographs are a synthesis of all. They almost become the final ideological conciliation of cultural differences, blending them tightly into single images. *Xipe tauro*, for instance, symbol-

conservar para el pueblo el sabor, y para los artistas la memoria, de lo que en una época era bello y pintoresco." Al mirar tales imágenes de Alvarez Bravo como *Mujer en Saquisili* (1984) y *Señor de Pinotepa* (1984), Figura 9, uno siente como si la declaración de Lallemand se hubiera escrito para describir la obra de don Manuel.

A los 88 años, los instintos creadores y las energías de Alvarez Bravo están en su apogeo. Un verdadero hedonista, se complace en sacar fotografías y saca fotografías para su placer. Entre sus imágenes más recientes son *Xipe tauro*, Lamina 24, y *Coatlicue*, Lamina 29, ambas fechadas en 1987. Aunque son muy semejantes al resto de su trabajo, en un sentido estas dos imágenes son una síntesis de una parte mayor de su obra. Si las complejidades de la cultura mexicana—el *mestizaje* (los lazos entre el pasado lejano y el presente)—se insinúan en su mayor parte en sus fotografías sin resalto, estas dos fotografías son una síntesis de todas. Casi resultan la conciliación ideológica final de las diferencias culturales, armonizándolas en imágenes únicas. *Xipe tauro*, por ejemplo, simboliza la mezcla de lo antiguo y lo moderno. Xipe (símbolo de la cultura de la tierra) y el tauro (que representa la cultura española) coexisten en la misma fotografía, al igual que las culturas

izes the mixture of the ancient and the modern. Xipe (symbol of the culture of earth) and tauro (the bull, representing the Spanish culture), coexist in the same photograph, just as the Aztec and Spanish cultures live together in Mexico and within every Mexican. However, the ancient is still stronger than the recent: Xipe is alive and graceful, while the *tauro* is a rather grotesque and sad effigy, standing thanks only to a complicated scaffolding.

Coatlicue, on the other hand, takes this idea one step further. She is the Earth Goddess mother of four hundred sons. She is also the *Good Reputation Sleeping*. In the photograph *Coatlicue*, she is represented by a pre-Hispanic clay sculpture and seems to emerge from earth in the midst of flowers, at the base of a tree—a sign of life; the flowers resemble a mortuary crown on a grave, often seen in Alvarez Bravo's other images. She is holding a papier-mâché skeleton (the kind sold today at Mexican carnivals) as if feeding it with the bowl she holds in her other hand. This is again the cycle of life and death, of life nurturing death and, as Alvarez Bravo expressed in a rather pessimistic sentence, "Death is born with every new life." Here again, the old goddess is livelier than the *modern* skeleton, giving life to it as she is being reborn, like a phoenix. The ancient civilizations are still alive and everything more recent relies on them.

The content in each of Alvarez Bravo's im-

azteca y española viven juntas en México y dentro de todos los mexicanos. Sin embargo, lo antiguo todavía es más fuerte que lo reciente: Xipe vive y es garboso, mientras que el tauro es una efigie bastante triste y grotesca, que está de pie gracias sólo a un andamiaje complicado.

Coatlicue, en cambio, lleva esta idea un paso más adelante. Ella es la diosa de la tierra, madre de cuatrocientos hijos. Ella es también *La buena fama durmiendo*. En la fotografía *Coatlicue*, ella se representa por una escultura de barro prehispánica y parece surgir de la tierra en medio de unas flores que rodean un árbol—un símbolo de la vida; las flores se asemejan a una corona mortuoria en un sepulcro, frecuentemente vista en otras imágenes de Alvarez Bravo. Tiene en una mano un esqueleto de cartón piedra (el tipo que hoy día se vende en los carnavales mexicanos) como si lo alimentara del tazón que tiene en la otra mano. Este es de nuevo el ciclo de la vida y la muerte, de la vida alimentando la muerte y, como ha expresado Alvarez Bravo en una frase algo pesimista, "La muerte nace con cada vida nueva." Una vez más la diosa vieja es más viva que el esqueleto *moderno*, dándole vida al mismo tiempo que renace, como el fénix. Las civilizaciones antiguas aún están vivas, y todo lo más reciente depende de ellas.

El contexto de cada una de las imágenes de Alvarez Bravo engendra explicaciones complicadas y comentarios prolongados. Todos son

ages engenders complicated explanations and lengthy commentaries. They are all sentences, paragraphs and chapters in the photographer's encyclopedic work. A study of the graphic structure of the photographs and an analysis of their compositional elements do not lead us to clear conclusions regarding his creative strategies since they do not follow a pattern. Rather, each image is an example of immediate visual problem-solving, as the need arises. As viewers of every individual photograph, we are left in wonder and admiration at the rapidness of the artist's vision and the richness of his creative imagination; in other words, his genius.

The stylistic constant in Alvarez Bravo's creation is the content, not the form; the transcendental, not the immediate. A "pilgrim in the things of this life," Manuel Alvarez Bravo often urges critics and writers to interview his photographs rather than their author. He claims that the works of art are the deeds that bear testimony to the artist, through which he will be recognized. The study of Alvarez Bravo's photographs is an enjoyable, rewarding and enriching experience. They open before the inquisitive viewer a window to timeless visions of the imaginary and to uncertain dreams of the intangible, to moments of grace silently suspended between reality and eternity.

oraciones, párrafos y capítulos dentro de la obra enciclopédica del fotógrafo. Un estudio de la estructura gráfica de las fotografías, y un análisis de los elementos de composición no nos lleva a conclusiones claras en cuanto a sus estrategias creadoras ya que no siguen ningún patrón: más bien, cada imagen es un ejemplo de la resolución inmediata de un problema visual, según la necesidad de la situación. Como espectadores de cada fotografía, quedamos estupefactos al admirar la rapidez de la visión del artista y de la riqueza de su imaginación creadora; en otras palabras, su genio.

La constante estilística en la creación de Alvarez Bravo es el contenido, no la forma; lo trascendental, no lo inmediato. Un "peregrino en las cosas de esta vida," Manuel Alvarez Bravo frecuentemente urge que los críticos y los escritores entrevisten a sus fotografías en lugar de al autor. El sostiene que las obras de arte son los hechos que afirman al artista, por las que lo reconocerán. El estudio de las fotografías de Alvarez Bravo es una experiencia agradable, gratificadora y enriquecedora. Abren ante el espectador inquisitivo una ventana a visiones atemporales y a los sueños imaginarios e inciertos de lo intangible, a momentos de gracia suspensos en silencio entre la realidad y la eternidad.

This essay was written as the result of three meetings with Manuel Alvarez Bravo. The first took place in Mexico City in September 1982. For two weeks we discussed his art and prepared a retrospective exhibition to be held at The Israel Museum in Jerusalem, with an accompanying book. The second meeting was in Jerusalem, when Don Manuel came for the opening of his show in June 1983. The third meeting was held six years later, in July 1989, at the artist's home in Coyoacán. Together with Arthur Ollman, a new interview was conducted to pinpoint and clarify certain issues that had remained obscure to some degree, and to select the photographs for this exhibition. This text is based, in part, on the book, *Dreams – Visions – Metaphors, The Photographs of Manuel Alvarez Bravo*, published in 1983 by The Israel Museum, Jerusalem, and André Deutsch, London.

I wish to express my respect and admiration for Manuel Alvarez Bravo as an artist, a thinker and a photographer, but, above all, as a person.

I am grateful to Colette Alvarez Urbajtel, who facilitated all the meetings and did not spare any pains to help in every possible way.

Nissan N. Perez

Este ensayo fue escrito como resultado de tres reuniones con Manuel Alvarez Bravo. La primera tuvo lugar en México, D.F. en septiembre de 1982. Durante dos semanas discutimos su arte y preparamos una exhibición retrospectiva que tendría lugar en el Museo de Israel en Jerusalén, con un libro acompañante. La segunda reunión fue en Jerusalén cuando vino don Manuel para el estreno de la exhibición en junio de 1983. La tercera reunión tuvo lugar seis años más tarde, en julio de 1989, en la casa del artista en Coyoacán. Junto con Arthur Ollman, lo entrevistamos para fijar exactamente y aclarar ciertos puntos que en cierto grado habían quedado oscuros, y para seleccionar las fotografías para esta exhibición. Este texto se basa, en parte, en el libro *Dreams-Visions-Metaphors*, *The Photographs of Manuel Alvarez Bravo* (*Sueños-Visiones-Metáforas*, *las fotografías de Manuel Alvarez Bravo*) publicado en 1983 por El Museo de Israel, Jerusalén y André Deutsch, Londres.

Quisiera expresar mi respeto y mi admiración por Manuel Alvarez Bravo como artista, pensador y fotógrafo pero, sobre todo, como persona.

Estoy agradecido a Colette Alvarez Urbajtel, que facilitó todas las reuniones y que se esforzó en ayudarnos en todas las maneras posibles.

Nissan N. Perez
Versión en español de Dale Carter

DOS PARES DE PIERNAS, 1928-29

Two pairs of legs, 1928-29

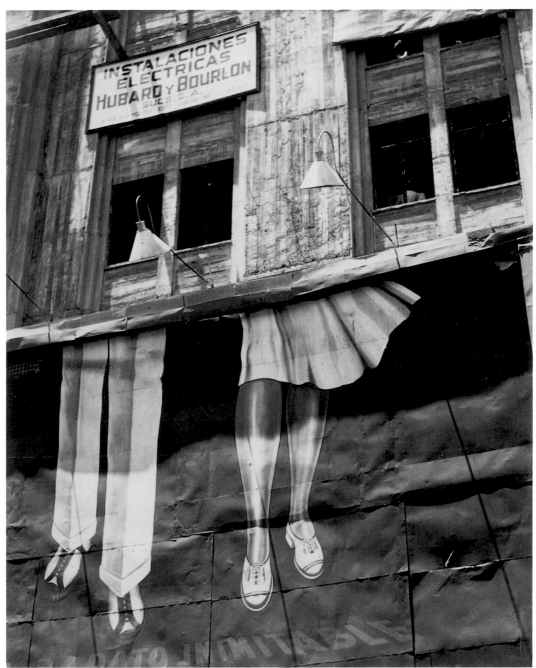

Plate 2 *Lamina 2*

E_L UMBRAL, 1947

The threshold, 1947

Plate 3 *Lamina 3*

RETRATO DE LO ETERNO, 1935

Portrait of the eternal, 1935

Plate 4 *Lamina 4*

Xipe la segunda, 1982

Xipe the second, 1982

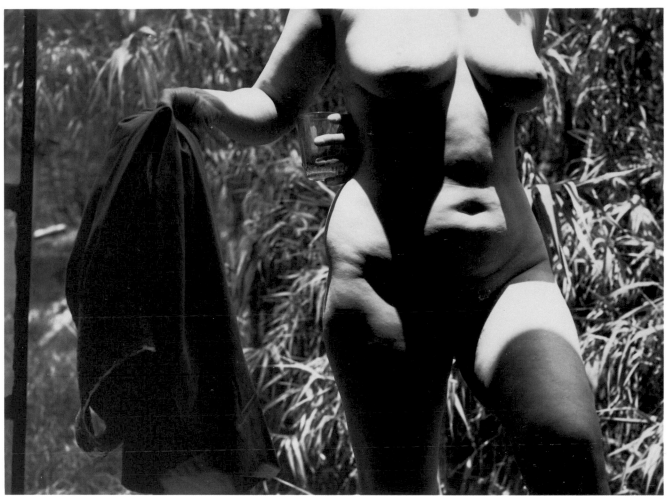

Plate 5

Paisaje y galope, 1932

Landscape and gallop, 1932

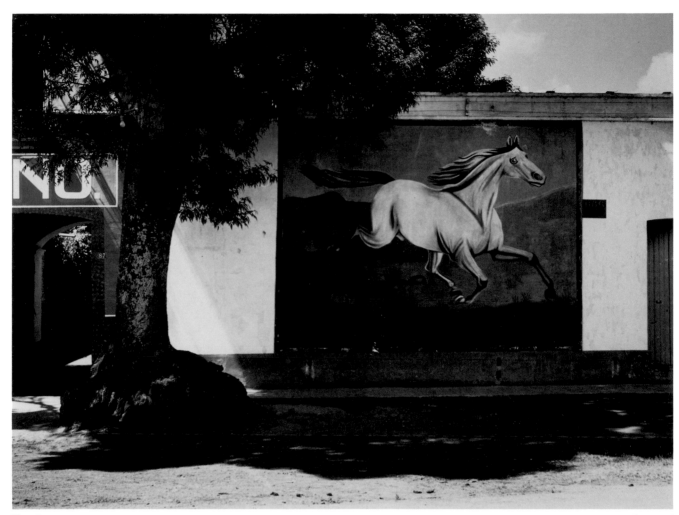

Plate 6 Lamina 6

La cita, París, 1960

The appointment, Paris, 1960

El ensueño, 1931

Daydreaming, 1931

Plate 8 Lamina 8

PARA SUBIR AL CIELO, 1970-72

To rise to the sky, 1970-72

Plate 9 *Lamina 9*

EL PEZ GRANDE SE COME A LOS CHICOS, 1932

The big fish eats the little ones, 1932

Plate 10

Los agachados, 1932-34

The crouched ones, 1932-34

Plate 11

JAULA CON CORTINA, 1973

Cage with curtain, 1973

Plate 12 Lamina 12

PUERTA CANCELADA, 1930-32

Canceled door, 1930-32

Plate 13

PARÁBOLA ÓPTICA, 1921

Optic parable, 1921

Plate 14

RETRATO CON MARCO, 1933

Portrait with frame, 1933

Plate 15

LA TOLTECA, 1931

Plate 16 Lamina 16

LLUVIA DE CHISPAS, 1935

Rain of sparks, 1935

Plate 17

La quema, 1957

Kiln, 1957

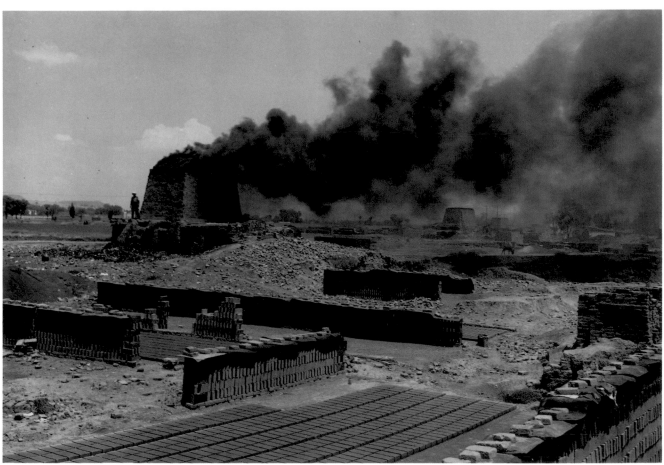

Plate 18 Lamina 18

Fondo de pinos, 1982

Background of pines, 1982

Plate 19 Lamina 19

El espíritu de las personas, 1927

The spirit of the people, 1927

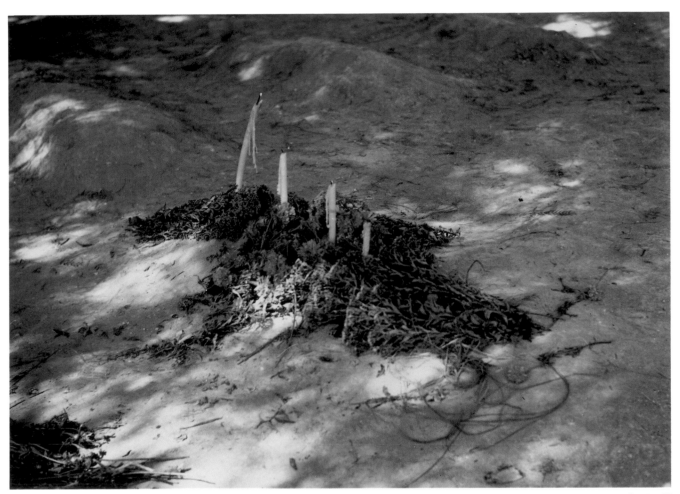

Plate 20

La buena fama durmiendo, 1938-39

Good reputation sleeping, 1938-39

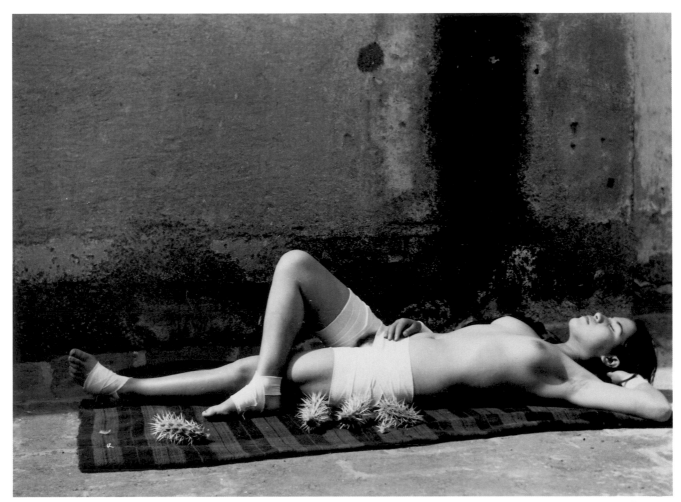

Plate 21 Lamina 21

QUE CAE, 1978

Falling, 1978

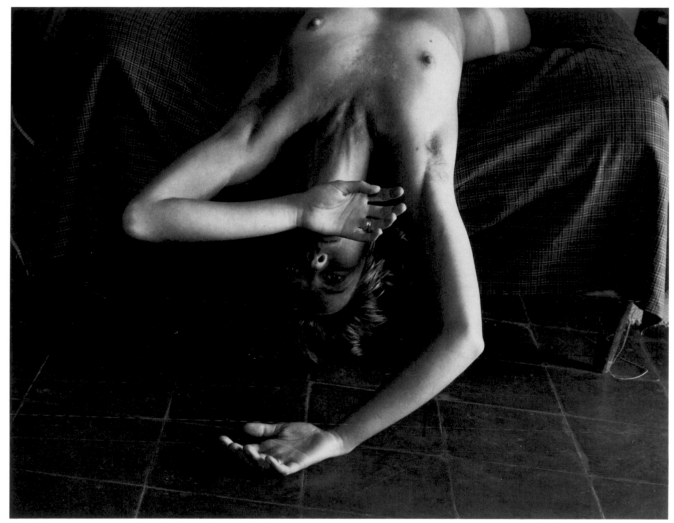

Plate 22

Un poco alegre y graciosa, 1942

Somewhat gay and graceful, 1942

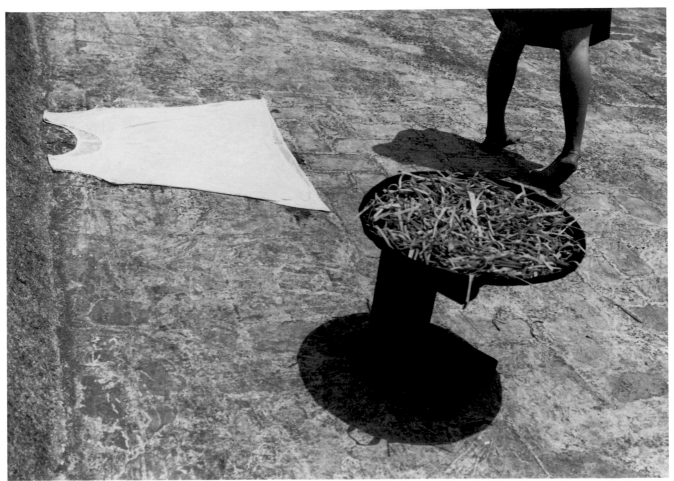

Plate 23

XIPE-TAURO, 1986

Xipe-bull, 1986

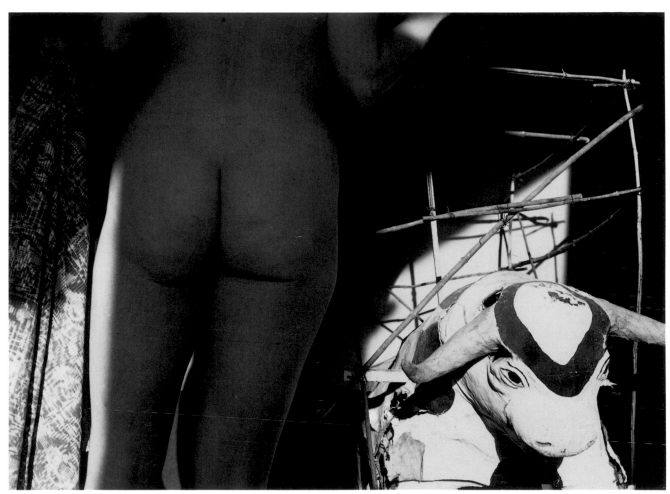

Plate 24 Lamina 24

LUCIA, 1940s

Plate 25 *Lamina 25*

NIÑO ORINANDO, 1927

Urinating boy, 1927

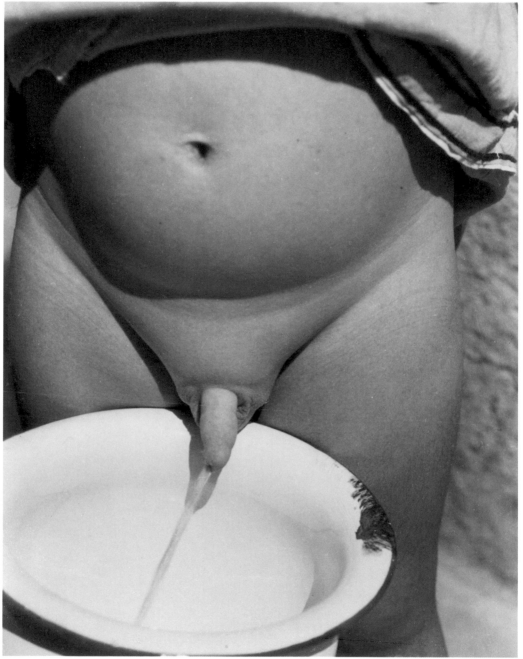

Plate 26 Lamina 26

Calabaza y caracol, 1928

Squash and snail, 1928

Plate 27 Lamina 27

VENUS, 1977

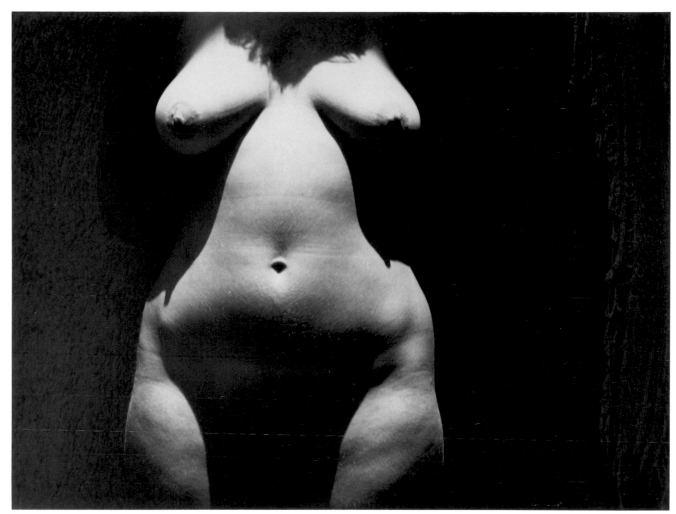

Plate 28

COATLICUE, 1987

Plate 29 Lamina 29

ESPEJO NEGRO, 1947

Black mirror, 1947

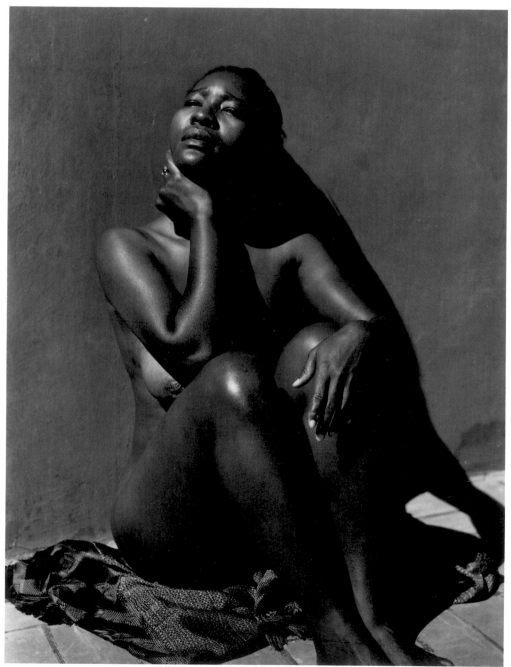

Plate 30

LA MUCHACHA DEL TREN, 1940

The girl of the train, 1940

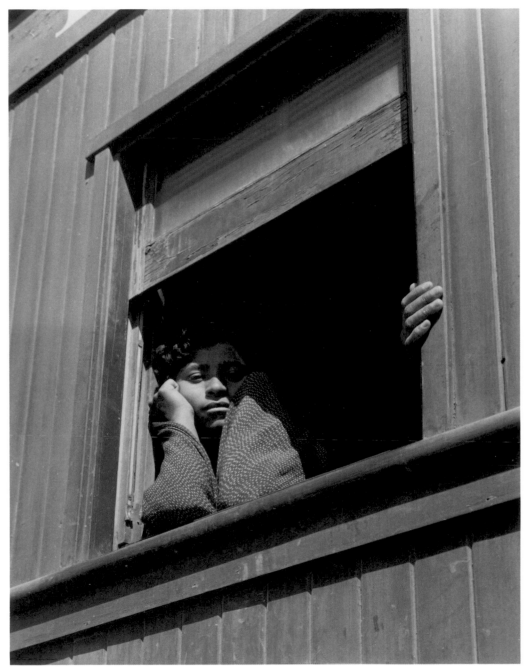

Plate 31

Obrero en huelga, asesinado, 1934

Striking worker, assassinated, 1934

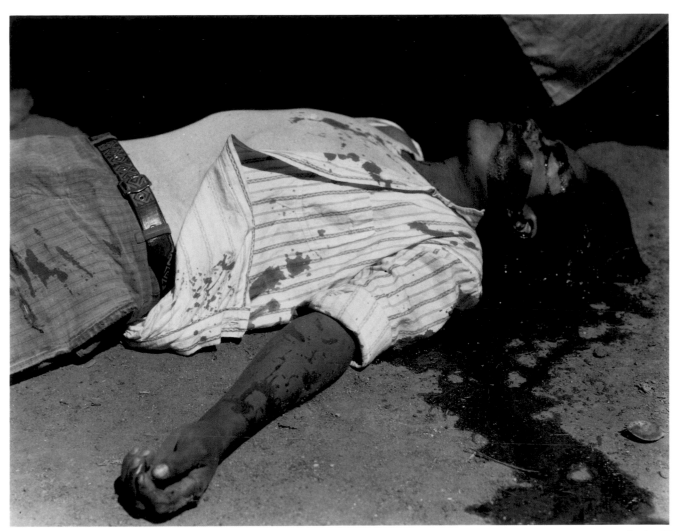

Plate 32 Lamina 32

Sed pública, 1933

Public thirst, 1933

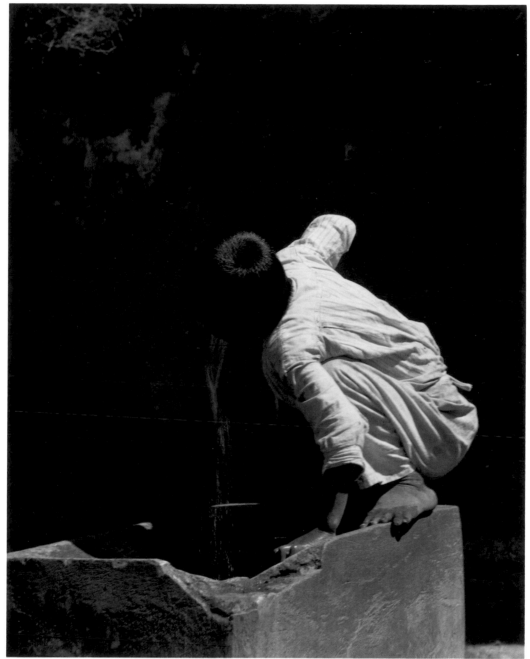

Plate 33 Lamina 33

SERGEI EISENSTEIN, 1930S

Plate 34 Lamina 34

RENÉ D'HARNONCOURT, 1930S

Plate 35 Lamina 35

ISABEL VILLASEÑOR, 1930s

Plate 36 *Lamina 36*

MADRE DEL ARTISTA, 1930

Mother of the artist, 1930

Plate 37 Lamina 37

FRIDA KAHLO, 1930S

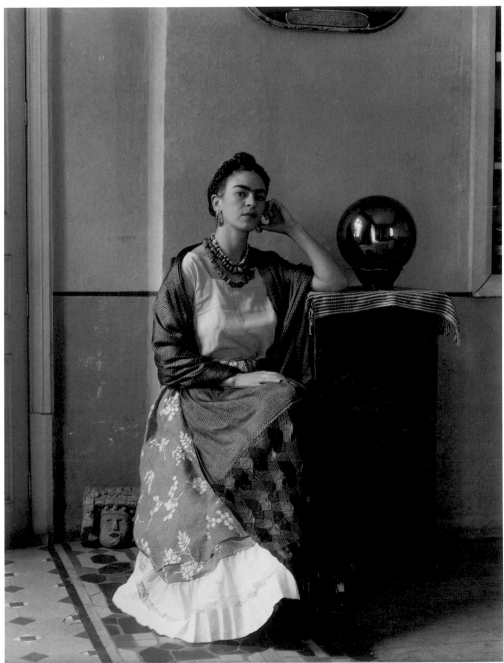

Plate 38 Lamina 38

UKY, 1986

Plate 39

Tumba florecida, 1937

Blooming gravesite, 1937

FLOR Y ANILLO, 1940

Flower and ring, 1940

Plate 41

Las paredes hablan, 1968

The walls talk, 1968

Plate 42 Lamina 42

TRABAJADORES DEL TRÓPICO, 1944

Workers of the tropics, 1944

Plate 43

PANTEÓN, VISITACIÓN, 1964-65

Cemetery, visitation, 1964-65

Plate 44 Lamina 44

1902 February 4, born in Mexico City. Attended Catholic school in Tlalpan 1908-1914, interrupted by the Revolution of 1910 which he witnessed.

1915 Worked as a clerk and took evening courses in accounting and, eventually, literature.

1916 Began working at the Treasury Department.

1918 Studied painting and music at the San Carlos Academy of Arts.

1922 First interest in photography through exposure to the British publication Amateur Photographer and Photography.

1923 Met photographer Hugo Brehme.

1924 Acquired his first camera and began photographic career, tutored by Brehme.

1925 Married Dolores Martinez Vianda and moved to Oaxaca.

1926 Awarded first prize at regional photography competition in Oaxaca.

1927 Returned to Mexico City to work in various official departments. Met Tina Modotti for the first time.

1929 Introduced to Diego Rivera by Modotti. At Modotti's urging, sent portfolio to Edward Weston, who praised the unknown author of the images. Taught photography at the Escuela Central de Artes Plásticas.

1930 After Tina Modotti's deportation from Mexico, took her job as photographer for the magazine Mexican Folkways. Commissioned to photograph works of the muralist painters for *Painted Walls of Mexico*, published in 1966. Worked as cameraman on Eisenstein's film, "Que Viva México."

1931 Received first prize from La Tolteca cement company for photograph to be used in advertising. Resigned from the Treasury Department to become freelance photographer. His photographs are acquired by the Museum of Modern Art, New York.

1932 Solo exhibition at Galeria Posada, Mexico City.

1933 Met Paul Strand, who triggered his interest in film.

1934 Produced the film, "Tehuantepec."

1935 Met Henri Cartier-Bresson. Exhibited with him and Walker Evans at the Julien Levy Gallery in New York.

NOTAS BIOGRÁFICAS

Manuel Alvarez Bravo

1902 Nació en la Ciudad de México, en 4 de febrero. Asistió a una escuela católica en Tlalpan entre 1908 - 1914, hasta que fue interrumpida su escolarización por la Revolución de 1910 de la cual fue testigo.

1915 Trabajó como empleado público y tomó cursos de contabilidad, y luego de literatura, en la escuela nocturna.

1916 Empezó a trabajar en el Departamento de Tesorería.

1918 Estudió pintura y música en la Academia de Arte de San Carlos.

1922 Se desarrolló su interés en la fotografía por medio de su contacto con la publicación inglesa Amateur Photographer and Photography.

1923 Conoció al fotógrafo Hugo Brehme.

1924 Adquirió su primera cámara e inició su carrera fotográfica, bajo la tutela de Brehme.

1925 Se casó con Dolores Martinez Bianda y se mudaron a Oaxaca.

1926 Recibió el primer premio de un concurso de fotografía regional en Oaxaca.

1927 Regresó a la Ciudad de México a trabajar en varias oficinas del gobierno. Conoció a Tina Modotti por primera vez.

1929 Tina Modotti le presentó a Diego Rivera. Al pedido urgente de Modotti, mandó su portafolio a Edward Weston, quien elogió el autor aún desconocido de las imágenes. Dio clases de fotografía en la Escuela Central de Artes Plásticas.

1930 Después de ser deportada de México Modotti, tomó su lugar como fotógrafo para la revista Mexican Folkways. Fue comisionado para tomar fotografias de las obras de los muralistas para la publicación Painted Walls of Mexico, publicada en 1966. Trabajó como camarógrafo en el film "Que Viva México", dirigido por Eisenstein.

1931 Recibió el primer premio de la compañía de cemento La Tolteca por una fotografía que se usaría como publicidad. Renunció a su trabajo en la Tesorería para convertirse en fotógrafo independiente. Sus fotografías fueron adquiridas por el Museum of Modern Art de Nueva York.

1932 Presentó una exposición en la Galería Posada, en la Ciudad de México.

1933 Conoció a Paul Strand, quien acrecentó su interés por el cine.

1936 Taught for a few months in Chicago and exhibited at the Hull House there.

1938 Met André Breton who invited him to participate in the surrealist exhibition to be held in Mexico City the same year. Taught photography at the Academia Nacional de Bellas Artes, San Carlos.

1939 Opened a photography shop in Mexico City for three years. Exhibited at Renou et Colle in Paris—a survey show of Mexican art, organized by Breton.

1942 Married Doris Heydn. Solo exhibition at the Photo League Gallery, New York.

1943 Solo exhibition at the Art Institute of Chicago. Until 1959, worked primarily as a cameraman.

1945 Solo exhibition at the Sociedad de Arte Moderno, Mexico.

1947 Group exhibition in Israel, as part of cultural exchange program.

1955 Exhibited at the Museum of Modern Art, Moscow.

1955 Chosen to participate in the "Family of Man" exhibition, curated by Edward Steichen at the Museum of Modern Art, New York.

1959 Co-founder of the "Fondo Editorial de la Plásticas Mexicana," committed to the publication of art books.

1960 Spent one year in Europe, visiting museums.

1961 Exhibited at the Salon du Portrait Photographique of the Biblioteque Nationale, Paris.

1934 Produjo el film "Tehuantepec."

1935 Conoció a Henri Cartier-Bresson. Presentó una exposición con Cartier-Bresson y Walker Evans en la Julien Levy Gallery de Nueva York.

1936 Dio clases por varios meses en Chicago y se hizo una exposición de sus obras en Hull House de Chicago.

1938 Conoció a André Breton quien lo invitó a participar en una exposición surrealista que tendría lugar ese mismo año en la Ciudad de México. Dio clases de fotografía en la Academia Nacional de Bellas Artes de San Carlos.

1939 Mantuvo un estudio fotográfico en la Ciudad de México durante tres años. Hubo una exposición de sus obras en Renou et Colle en Paris—una exposición panorámica de arte mexicano, organizada por Breton.

1942 Se casó con Doris Heydn. Presentó una exposición individual en la Photo League Gallery de Nueva York.

1943 Presentó una exposición individual en el Art Institute de Chicago. Trabajó principalmente como camarógrafo hasta 1959.

1945 Presentó una exposición individual en la Sociedad de Arte Moderno en México.

1947 Participó en una exposición colectiva en Israel, como parte de un programa de intercambio cultural.

1955 Expuso sus obras en el Museo de Arte Moderno de Moscú.

1962 Married his present wife, Colette Urbajtel.

1966 Exhibited at the Galería de Arte Mexicana, Mexico.

1968 Solo exhibition at Palacio de Bellas Artes, Mexico City.

1971 Solo exhibition at the Pasadena Art Museum.

1972 Solo exhibition at the Witkin Gallery, New York; four hundred of his photographs, acquired by the State, exhibited at the Palacio de Bellas Artes, Mexico.

1974 Awarded the Sourasky Art Prize, given through the Secretariate of Public Education, Mexico.

1975 Received the prestigious Mexican National Arts prize.

1976 Exhibited at: Plásticas Mexicana, Mexico; Photo-Galerie, Paris; The Photographer's Gallery, London; Muses Nicephore Niepce, Chalons-sur-Saone.

1977 Exhibitions at the Corcoran Gallery, Washington, D.C., and the University of Arizona, Tucson.

1978 Exhibition at the San Francisco Art Institute.

1979 Exhibition at the Musee Reattu, and guest of honor at the 10th Rencontres Internationales de la Photographie, Arles, France.

1980 Exhibited at Galerie Agathe Gaillard, Paris. Received as honorary member of the Art Academy of Mexico.

1955 Fue escogido para participar en la exposición de "Family of Man" bajo la dirección de Edward Steichen en el Museum of Modern Art de Nueva York.

1959 Co-fundador del "Fondo Editorial de la Plásticas Mexicana," dedicado a la publicación de libros de arte.

1960 Pasó un año en Europa, visitando museos.

1961 Sus obras se presentaron en el Salon du Portrait Photographique de la Biblioteque Nationale de Paris.

1962 Se casó con su actual esposa, Colette Urbajtel.

1966 La Galería de Arte Mexicana en México hizo una exposición de sus obras.

1968 Presentó una exposición individual en el Palacio de Bellas Artes, en la ciudad de México.

1971 Presentó una exposición individual en el Pasadena Art Museum, EUA.

1972 Presentó una exposición individual en la Witkin Gallery de Nueva York; cuatrocientas fotografías, adquiridas por el gobierno mexicano, fueron expuestas en el Palacio de Bellas Artes de México.

1974 Se le dio el Premio de Arte Sourasky, otorgado por la Secretaría de Educación Pública de México.

1975 Recibió el prestigioso Premio de las Artes Nacionales Mexicanas.

1976 Expuso sus obras en México: Plásticas Mexicana; Paris: Photo-Galerie; Londres: The Photographer's Gallery; Chalonssur-Saone: Musee Nicephore Niepce.

1983 Major retrospective and catalog, The Israel Museum, Jerusalem; shown also in Helsinki, Bradford and London. Book, M. A. *Bravo*, edited by Fabbri, Milan, The Grand Photographers Series, text by Giuliana Scime.

1984 Exhibited in Third Biennial Photography of Latin America, Havana, Cuba. Undertook the development of a photography museum upon the request of the Televisa Cultural Foundation. Awarded the Victor and Erna Hasselblad Prize, Sweden. Exhibited in Quito, Ecuador.

1985 Exhibited in Sao Paulo, Brazil, and Madrid, Spain (with catalog published by the National Library in Madrid).

1986 Large retrospective exhibition at the Musee d'Art Moderne in Paris; exhibitions at: Bellas Artes, Mexico, commemorating 50 years of previous exhibitions; Rochester Institute of Technology, New York; Museum of Modern Art in Paris, with catalog prepared and written by Francoise Marquet.

1987 Exhibited at the International Center for Photography (ICP), New York, and received the ICP Master of Photography Award. Aperture small book series, Masters of Photography, text by A. D. Coleman. Conference and exhibition in Coimbra and Cascais, Portugal.

1988 Sheinbaum and Russek Gallery, Santa Fe, New Mexico.

1977 Expuso sus obras en la Corcoran Gallery de Washington, D.C., y en la Universidad de Arizona en Tucson.

1978 Exposición de sus obras en el San Francisco Art Institute de San Francisco, EUA.

1979 Expuso sus obras en el Musee Reattu, y fue invitado de honor en la 10eme. Reconcontres Internationales de la Photographie, en Arles, Francia.

1980 Expuso sus obras en la Galerie Agathe Gaillard, en Paris. Fue recibido como miembro honorífico de la Academia de Arte de México.

1983 Se llevo a cabo una amplia exposición retrospectiva con su correspondiente catálogo en el Israel Museum en Jerusalén, que fue también llevada a Helsinki, Bradforrd y Londres. Se publicó el libro M.A. Bravo, editado por Fabbri, Milan, que formaría parte de la serie Los Grandes Fotógrafos, cuyo texto fue escrito por Giuliana Scime.

1984 Expuso sus obras en la Tercer Encuentro Bienal de Fotografía de América Latina en La Habana, Cuba. Llevó a cabo la creación de un museo de fotografía a petición de la Fundación Cultural Televisa. Le fue otorgado el Premio Victor y Erna Hasselblad de Suecia. Expuso sus obras en Quito, Ecuador.

1985 Expuso sus obras en Sao Paulo, Brasil y Madrid, España (con un catálogo publicado por la Biblioteca Nacional de Madrid).

1989 Retrospective exhibition at the Witkin Gallery, New York, in March, and at the Cultural Center for Contemporary Art, Mexico, in June. "Mucho Sol" exhibition at Bellas Artes, and Rio de Luz book series, Fondo de Cultura Económica, in August. Exhibition at Museum of Modern Art, Buenos Aires, in October.

Lives and works in Coyoacán, Mexico City.

Figure 10

AUTORRETRATO, 1984

Self-portrait, 1984

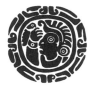

1986 Presentó una amplia exposición retrospectiva en el Musee d'Art Moderne en Paris; y presentó exposiciones en: Bellas Artes, México conmemorando 50 años de exposiciones; el Rochester Institute of Technology de Rochester, Nueva York; el Musee d'Art Moderne en Paris, siendo el catálogo preparado y escrito por Francoise Marquet.

1987 Expuso sus obras en el International Center for Photography (ICP) de Nueva York, y recibió el Premio "ICP Master of Photography." Apareció su obra en la colección Aperture Masters of Photography, texto escrito por A.D. Coleman. Participa en una conferencia y se expone su obra en Coimbra y Cascais, Portugal.

1988 La Sheinbaum y Russek Gallery de Santa Fc, Nuevo México, EUA hace una exposición de su obra.

1989 Presentó una exposición retrospectiva en la Witkin Gallery de Nueva York, en marzo, y en junio en el Centro Cultural de Arte Contemporáneo en México. En agosto presentó su exposición "Mucho Sol" en Bellas Artes, y el Fondo de Cultura Económica publica la serie de libros Río de Luz. En octubre, presenta una exposición en el Museo de Arte Moderno en Buenos Aires.

Actualmente vive y trabaja en Coyoacán, Ciudad de México.

CREDITS · RECONOCIMIENTOS

The exhibition was co-curated by Arthur Ollman, Executive Director of the Museum of Photographic Arts and Nissan N. Perez, Head of the Department of Photography at The Israel Museum, Jerusalem.

Arthur Ollman, Director Ejecutivo del Museum of Photographic Arts y Nissan N. Perez, Director del Departamento de Fotografía de The Israel Museum de Jerusalén fueron los curadores de la exhibición.

Design by Joseph Bellows

Diseño de Joseph Bellows

Typography design by Laura Coe Design

Diseño tipográfico de Laura Coe Design

Typography set in Goudy Old Style

Impresión en Goudy Life Style

Laser-scanned duotones by American Color

Procedimiento duotones laser realizado por American Color

Edition of 3,500 copies

La edición consista de 3,500 ejemplares

Printing and binding by Arts & Crafts Press

Impresión y empastado realizado por Arts & Crafts Press